U0115114

这里没有一件我的作品，但每块画布签着我的名字。

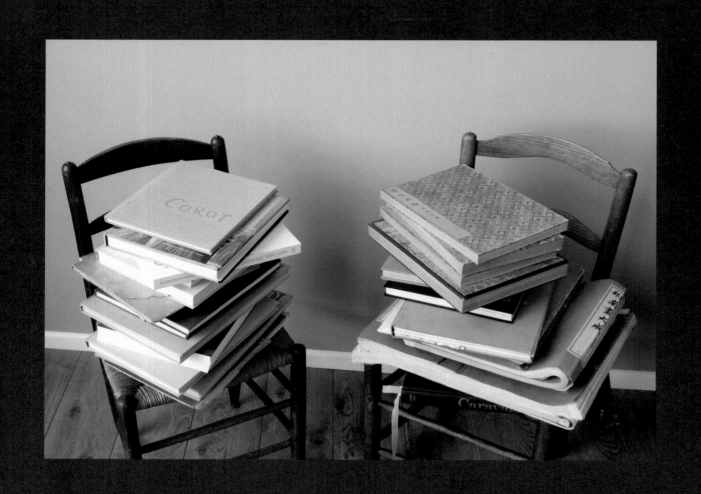

静 画册写生
物 1998-2014

NATURE MORTE & STILL LIFE

陈 丹 青

静物序

文／陈瑞近

苏州博物馆 馆长

　　一个秋天，与陈丹青相遇，

　　又一个秋天，陈丹青带着他的"静物"，来到苏州。

　　"静物"让人想到写生，不免会联想到《厨房》。逼仄拥挤而不失条理的一角空间，永远定格成一个画面，无论是原作，还是印成彩色画册，或只是黑白的美术课本插页，光影变换，明暗交错，浏览与谛视，那都是颜文樑眼中的"厨房"。

　　在陈丹青的眼中，《厨房》便是"静物"，原作与画册，等无差别。或许有一天，《厨房》会和委拉斯开兹笔下的肖像、文徵明午睡后的山水，杂厕并陈，蓦然出现在你面前，这一点儿也不值得诧异。

　　"静物"的主题孤立而含蓄，仿佛渐江和尚笔下的一脊山峰——画册，作为印刷品，无论色彩如何艳丽，抑何其单调，一如揭去命纸的古画，形虽具而神若离。以娴熟的技法，回归写生，西洋画册无疑具有自然的亲合力，至于传统的中国画、书帖，则不免隔膜，却并非不可一试。

　　烟台养马岛，陈丹青与台北故宫黑白画集的偶遇，触发了"静物"的游离与变化，从西洋到东方，从现代到古典，从肖像到山水，从性感到萧条，从浓重到简淡，从图像到线条，可以说是一种回归，一种复古，一种偏爱，不管如何逼肖，实际上仍是画布、木板、油彩、西洋技法的交融与提炼。

　　不过，陈丹青的"静物"，由画作而画册、画册而画作，习以为常的水、墨、纸、笔渲染而来的效果，反而要调和七色油彩，方见黑白。看似简易地描摹，实际穿梭于东西世界、古今千年。中与西、春宫与山水、王羲之与董其昌，画册的组合与对比，一如色彩之掺合，既见匠心，又入画理。

　　朱子曾说"理是静物事"，三千大千，画入画册，画册入画，如如"静物"。

　　是为序。

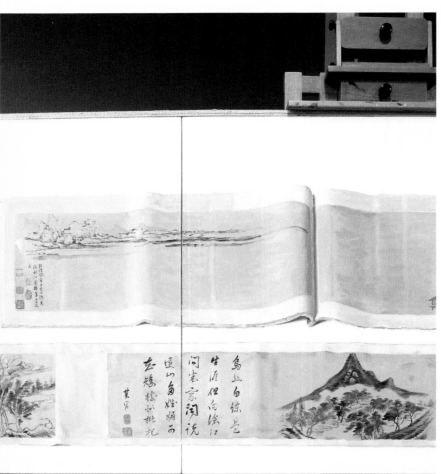

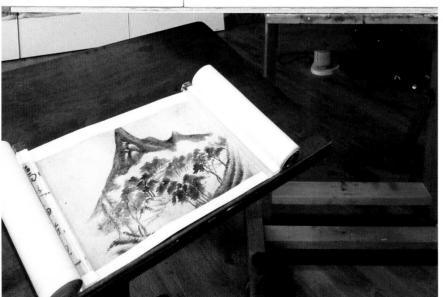

悖论与时差

读陈丹青印刷品写生系列

文／韦羲

看见画册

看见，是绘画的开始。万物被"看见"而成为绘画，经历漫长的年代。初民早就见到山水，直到六朝才出现"山水画"，初民早就看到花与鸟，直到唐代才有"花鸟画"。书籍早已进入画中，但只是画中人的读物与案头陈设，到20世纪才被画家重新"看见"，采为命题。此时，离雕版印刷的诞生，已过了悠悠千年，印刷技术也从"刻印时代"进入"机械复制时代"。

在机械复制时代，复制品（印刷物、照片、图像、影视）本身就是现实，一切"现实"，都可能，也可以成为画家的素材和对象——陈丹青的绘画，指向画册。画册，使他"看见"了印刷品。1989年，他尝试与里希特和萨利相似的行为，挪用图像，并置图像；1997年，他推进了自己与图像的关系，直接写生画册。起初他写生西画画册，进而写生中国画画册，包括书帖。在他的画布上，成为印刷品的经典，经典作品的印刷品，重又成为"绘画"。

几本打开的画册，美术史走过，看画人离开，有如空镜头。陈丹青的画册与字帖写生，将绘画之美依托于书籍之美，书籍之美，又转化为可疑的绘画之美。美术史从书页来到画布，转成他私人的记忆。在时光中，印刷品中的经典具有岁月的质感，纸页泛黄而憔悴，勾起物哀，纸页间的画面，书法，折痕，暗示追忆。在刻印时代，博物馆是绘画的终极归宿。进入机械复制时代，画册进入无数家庭和公共场域，而画册上的经典被赋予静物之静，随纸页而起伏，脆弱，变形，仿佛是画册自身的记忆。

观看画册写生，是在凝视绘画（文本）、书籍（纸页）与空白。在空白的吞噬中，文本与书籍相互遮掩，又相互敞开，隐显之际，倏忽窥见书籍（或文本）的精魂，一如前世，等待复活；一如影子，等待表情；一如修辞，等待意义。反之亦然。

既不是这样，也不是那样

陈丹青所画的画册，不仅包括各种西欧的油画经典，更有中国的山水画、书法与春宫画画册。临摹西欧经典，原是陈丹青的擅长，但书法家看他画的字帖，惊其书法形神兼具，山水画家看他画的山水画，引以为奇。问他，他必作如是说：我不会书法，也不是画山水画，我只是写生，用的是全套油画工具，不是毛笔和

宣纸。如果说他的画册写生系列渊静而有文气，他定然答道：那是珂罗版旧书火气尽褪。如果说他下笔有逸气，他定然答道：那是古人画得好，原作境界高。但是，"笔墨"可以写生，格调与意境也可以由"写生"达到吗？如果说他引用经典文本而抵达绘画的零度，他定然答道：谁见过零度的绘画？我不过是在写生。

总之，既不是这样，也不是那样。而在我看来：既是这样，又是那样。

这是一批无为而为的写生。既不是"挪用占有"，如萨利信息密集的画面，也不是将绘画与图像作视觉的同质化，如里希特刻意营造的影像感；早于陈丹青画册写生将近半个世纪，利希滕斯坦就以超大尺寸模拟连环画网纹效果，安迪·沃霍尔借助丝网技术复制工业产品，但陈丹青可能是第一个画家，以传统绘画写生行为，直指印刷品。

他不像以上欧美画家那样，以图像文化（印刷时代的现实）改变绘画，寻求创造性与观念性，而是沿袭依循传统绘画写生原则，一五一十画出画册中的经典。于是，关于创作与复制，绘画与印刷品，静物与文本，写生与临摹，有我与无我，此刻与美术史……成为循环的悖论。

观看这批幽静美丽的图画，首先触及辨认与辨认的错位。画中所有图像的作者，一望而知，全是美术史大师，但每幅"静物"的作者，是陈丹青。他说："这里没有一件我的作品，但每块画布签着我的名字。"这就是有我与无我的悖论，而真正的悖论，是有我与无我"之间"：如果说这是临摹，"大师"不过是画册上的图片；如果说这是写生，每幅图片的完成，实际上仍属临摹。陈丹青的画中画，是借写生的名义挪移经典，参与他的写生，显示作者与作品、作品与作者的暧昧与错位。

在传统静物画里，作为摆件的静物集中体现为"此物"、"此时"、"此间"，陈丹青的"静物"摆件是画册，每本画册的内容，则自然而然扩及"此间"与"此外"，"此前"与"此后"，并使作者作画之时的"此刻"，发生多重的错位。陈丹青的画中画，有时将几本画册作成并置，引人有所悟，有所思，但当他写生中国画画册时，本身也是一种"并置"，或者说，一种"重叠"，因为油画与水墨画所代表的两种文明——西方阳刚，东方阴柔——昭然可见。

他的神来之笔，是将山水画册与春宫画册并置，仿佛从精神世界与感官世界的两端，与中国文明素面相见。听说有山水画家为了排遣画山水的寂寞，腾出手画几笔春宫，以画中的鱼水之欢，调解形而上世界。各国的春宫画，日本太夸耀，印度太繁琐，欧洲的作风又太写实，唯中国春宫是传递两情相悦的好，情色之

中，有仙气，有逸气。

马可·坦希描绘米开朗基罗《最后的审判》被人抹去；杜尚给蒙娜丽莎涂上两笔小胡子；毕加索晚年肆意解构委拉斯开兹《宫娥图》和马奈《草地上的午餐》。不像以上作者选择一两位经典作为"对象"，陈丹青的画册写生批量出现经典图像，包括不同时代不同国家数十位大师的名作。但他不虚拟，不反讽，不改编。概括而言：他对前人作品的"策略"，是不作为。

若以为陈丹青的山水画与书帖系列回归了中国传统，即便在浅表的层面，也是误会。他还是"不作为"，只是在写生，亦步亦趋，转述原作，他描绘魏晋书法的手工感与气质感，和他描绘巴洛克经典的手工感与气质感，是同一件事。

但陈丹青的不作为，改变了经典的属性。单一的经典，离开美术史，原作的语境近于失效。并置之间，不同的经典沉默而对话，语义暧昧而言之凿凿。所有寄身画册的经典具有印刷物的性格，邀请读者假想绘画的"零度"。

画家与绘画

20世纪是作者的时代，画家各自寻找题材。传统绘画多数是"订件"，无论圣经故事还是家庭肖像，听命于教宗或雇主，画家不必为题材所苦。"作者时代"的画家在自觅题材的同时，还须自铸风格，所以古代画家形成风格的过程，缓慢而自然，现代画家的自我风格普遍带有"捕获"与"强求"的性质。一言以蔽之，在古昔，风格寻找艺术家，在现代，艺术家寻找风格。

在梵高的时代，艺术史的重心发生巨变。一束花和受难基督同等重要，一只苹果和一片风景，不分高下。人人见过向日葵，梵高看见他自己的向日葵，向日葵之于梵高，是太阳，是人生，向日葵成为梵高的肖像。我们目击梵高的向日葵，其实是面对梵高。这就是画家和题材的关系：其一，重新看见题材，画家与题材间的关系更私密，其二，题材自身发生变化，被赋予超越题材的价值。

讨论梵高之前的绘画，其实是讨论绘画与绘画之间的关系，绘画与现实之间的关系。梵高之后，画家和绘画、画家和题材，出现新的关系，越来越多的私人经验，得以入画。所谓风格与题材，即指你遇到什

么？你怎么看？因何而看？陈丹青早年以《西藏组画》抵触当时的意识形态，但未意识到这是私人经验的萌芽，而当他选择写生画册之时，他已能自觉将画册这一传播性质的公共经验，纳入，转化，并体现为私人经验——美术馆经典进入私人空间，即是本雅明对机器复制时代的揭示——如同私摄影对私人经验的凝视，现代绘画的演进，就是对视若无睹的诸般命题，不断地发现与确认。

现代画家的世纪性焦虑，是对绘画处境的焦虑，当陈丹青"看见"并决定写生画册，他成功"捕获"了自己的题材，但他不"强求"。无疑，这一选择来自绘画处境的深刻焦虑——相对于西方，这种焦虑在中国画家这里具有更复杂的语境——但画册写生使这种焦虑体现为不再焦虑。画册写生给予他大幅度回向传统、回向古代的准许，但这一准许不是美学的，而是私人的：陈丹青无意复古，而是假借画册，为绘画营造一个可被继续尊敬的理由，一个暧昧而体面的栖息之所。他绝不是"古典"画家，他也从不介入"当代艺术"，对他而言，被当代或昧于当代，仍是焦虑的症候。在古典与当代之间，在西方与中国之间，他为自己找到一个绝对孤立，但又貌似中立的位置，而这一位置，似乎有权使绘画成为一种中介，藉此超越非此即彼的两难。而他的画册写生，可以被看做是对现代绘画焦虑感的回应，乃至肯定。在这一回应与肯定中，绘画的焦虑成为一种可欣赏可玩味的姿态，并以追问的方式，引发追问。

这就是画家和绘画的关系，画家与现实的关系，是20世纪下半叶及今有待深究的命题。这一命题，不在于"画什么"或"怎么画"，而在于"为何而画"，在于真切地呈现绘画正处于怎样的处境——这是画家如何与绘画相处的老问题，在"作者时代"，老问题变得既次要、又切迫：绘画还有价值吗？绘画还有没有机会？

经典是永恒的诱惑，常在的困扰。陈丹青坦然接受诱惑，显示困扰。仿佛一个模仿力过剩的人，一个随时放弃个性，离开自己的人，他写生画册的忠实度，不是临摹式的忠实，而是一种分身的欲望。他轮番扮演委拉斯开兹、卡拉瓦乔、马奈、梵高、马蒂斯、毕加索，或者文徵明、董其昌、渐江、王原祁。他乐意变为别人，置身他者，这是一种自信，甚至是一种野心。他以全盘放弃自己的方式拥有更多的面相，这些面相，几乎可以构成绘画史。扮演他人必须进入忘我之境，而作者隐退之际，作者显现了。这批臣服大师、顺从经典的"写生"，使陈丹青位居众家之上，以自己的目光，统摄美术史。"作者时代"的艺术家莫不凸显自我，甚或神话自我。陈丹青的画册写生反其道，诚心诚意抹去作者，凸显大师，以确认绘画不再重要，作者不再重要的方式，为绘画留住最后的理由，并使自己再度成为"作者"。

机械复制时代的画册制作史，已逾百年，直到十多年前，才有这样一个画家，直接画画册。他公然把古人作品与自己混同、合一，使临摹、写生、创作这三者，发生对位式的错位，重叠式的分离，组构式的解构。这一行为，撤除了写生、临摹与创作的三重差异，同时享受写生、临摹与创作的三重愉悦，这是观看经典的愉悦，也是制造歧义与悖论的游戏。

有两件作品曾让我感到解脱：陈丹青的画册写生，黄永砯的"中国绘画史和西方现代艺术简史在洗衣机洗两分钟"。黄永砯的思维方式近于禅宗，表象是解决难题，其实是凸显焦虑。以禅宗比附，黄永砯的装置如棒喝，陈丹青的印刷品写生如指月。在这些美丽安静的静物画后面，是一个画家对绘画近乎病态的依恋，然而始料未及，转成另一极端，以绘画的方式，看破绘画、离开绘画，变成一个画家对绘画的叛逆之举（虽然，这依恋与叛逆同样可疑）：从未有人这样地触犯绘画，消耗绘画，以自我贬低的方式维护绘画的自尊，却又通过画画——既是写生又是临摹也是创作——的行为，一个近于反绘画的行为，把绘画还给绘画。

果然如此吗？如你所见，这并非马格里特式的对于绘画的叩问，只是一幅静物画，几本打开的画册，很好看地摆在一起。

果真如此吗？如你所想，印刷品写生系列的悖论，使关于它的议论都有可能变为误会，加入已有的悖论。

古人说格物致知，这批画却是格物而致不知。处于无休止的自我肯定与自我否定，陈丹青持续闯入认知的误区，为认知带来机会。

时差与错位

在写作中，陈丹青对"现实"发言，在绘画中，陈丹青离开"现实"。人不是在单一而是在复杂中确立自身，无论这种复杂起于自身还是境遇。从上海到江西，从南京到西藏，从北京到纽约，从社会主义到资本主义，从前现代到后现代，从文本到原作，陈丹青刻骨铭心的感触，就是时差及错位。

青年时代二度进藏，他的美学趣味使他先后把高原假想为苏俄与法国；而立之年，他到纽约寻找古典，却卷入后现代的视觉语境；他在外国听外国音乐，只为勾起乡愁，梦回青春。在西方初听摇滚乐，他惊愕、省悟，这本是他年轻时应该有的经历——他出生时，中国进入闭关锁国的时期，60年代"文革"，70年代知

青下乡，这是一个人的错位，也是一个民族与文化的错位。在写作与访谈中，陈丹青随时指陈时差与错位引发的种种荒谬，一再追问造成时差的根源。他的书写与绘画不断聚焦于此，他的文风与画风，擅长以问题凸显问题，以悖论针对悖论，以荒谬感揭示荒谬。

迄今，陈丹青的画路历经四个阶段：知青时期、西藏时期、并置时期、印刷品写生时期。年轻时他向往苏俄油画，崇拜苏里科夫。将近40多年前，中国遍地是政治宣传和艺术的粉饰，1976年，毛逝世给了陈丹青描绘悲剧的理由，创作《泪水洒满丰收田》那年，陈丹青23岁。西藏之于他，是苏俄风格结束之地，也是古典风格开始之地。27岁，他在拉萨完成《西藏组画》，这是中国油画回归欧洲正脉的曙色初动，为现实主义赋予古典的庄严。古风与现实感，绘画性与文学性，使《西藏组画》有召唤感，有彼岸世界的气息。

然而，错位无处不在，无时不在，不知是目光的错位还是绘画的错位：在遥远的高原，借助"他者"，陈丹青才看见"我们"真实的生存状态；借助别处，平凡的生活才遇到入画的契机。就古典技术而言，《西藏组画》仍然粗糙，就作品而言，《西藏组画》是完成的，也是成熟的，它是断层中开出的小花，如今它的技术已被超越，艺术上的高度竟成绝响。

在纽约，陈丹青往来于古典与后现代、中国与西方、文本与现实的时差中，先后开始他的并置系列与印刷品时期。并置作品至今无缘与观众见面，姑且不谈，印刷品写生延续并置系列，走得更远。陈丹青企图构建一个无意义的场域，退隐作者，不提供情绪，不引发兴奋，不标榜创意和观点，冷静，中立，左右发难，别开生面。所谓后现代，可能是一个绘画仍在，而绘画风格史不再迫切而趋于放任的时期，画册写生，可以看做是陈丹青对这一放任的回应。

80年代初，法国古典绘画使陈丹青重新看见西藏，在纽约，影像使陈丹青重新看见绘画。是什么使他"看见"画册？时差与错位。但人人置身于错位，为何他的感受如此敏锐，难以平复，以至于凝视画册，终日抚写？时差与错位助他分身，裂变为纷繁的立场，抑或画册亦是他遭遇的错位？在他大半生亲历的美术史错位中，唯画册消除了时差，画册，可能是他迷恋绘画的最后一个借口，最后一站——如果未来的电子书时代全面降临，后人将如何回顾这批印刷品系列？

作为画家，陈丹青返顾巴洛克与19世纪，他的观看，却不分古今，认同正在发生的事物，从中窥探时差的缝隙，悬置，并利用此刻。作为批评家，他同时对架上绘画、当代艺术与摄影发言，乃至介入文学，但作

为散文家，他自外于写作圈。他从未加入任何群体，唯在错位与时差、有我与无我之间，做旁观式的介入，介入式的旁观。

陈丹青风格早成，却近于疯狂地维持着少年时代的执念，尊崇往昔的经典，无视自己的风格，中年后，他虚构了一个注解时差而勾连古今的迷阵，自失于歧路。他的歧路，犹如桃花源。他的印刷品写生，与"桃花源"同一性质——逃遁时间。陶渊明的桃花源在世外，陈丹青的桃花源就在今天，并以静物画包容共时性，随时引进绘画的任何时代。无言如静物，印刷品系列不是思想的图解，却能歧义纷呈，悖论丛生。在写生中，在无时差的幻觉中，他秉持对于经典的迷狂，一意孤行，纵容绘画的欢愉，在种种悖论中，隐藏洞见。

2014年10月1日

恬静的模特

文／陈丹青

我已好久好久——大约近二十年的样子——不再拿本画册端在手里慢慢看。并不因为忙碌，也不是写作支离了兴致与时间。什么原因呢？我要想一想。

是在纽约过度观看了么？可能是。远因，则是"文革"岁月的过度匮乏。由匮乏而贪看，去大半生，也算痛快，中年后就该归复常态了吧。常态是怎样的呢，我也不知，但镇日捧个物事沉溺其间，总是少年人的福气，我见晚辈画家坐拥画册的一脸憬然，就心想，真是好岁数啊。

也可能原作看得多了，画册不再那么金贵。马奈的画册与马奈的画，绝然两回事：分清了这道鸿沟，鸿沟此端的画册，另是一个世界，另一种观看。美术馆的经典岂能扛回家呢，所以难得进到域外的好书店，觅见新出的好版本，还是忍不住买。一个没有画册的画室，不可想象，如今手头不很拮据的画家，哪个不是书柜里塞满了画册。

十七岁那年借得一册门采尔素描，我曾是怎样地周身战栗啊，然而世变促人忘本，我虽时时记得匮乏年代，总不至于老来天天捧个画册，施行报复；人又会轻贱己身占有之物，近年买回画册，我竟无心看看即存进书柜，而进了书柜，从此冷落。几番移居而清理时，常发现若干半生不熟的好画集，想不起购于何时何地，翻开看，好多陌生的页面。说来造孽，我并不爱惜书籍与画册，从不归类，任其散乱、蒙尘、破损。别人送我的画册，若是不喜，说句实话吧，我会去过道的垃圾桶，抬手扔了——只听一声巨响。也难怪：国内名家的集册都是大开本，硬封套，十来斤重。

珍惜，是指难以得到的物件，难以做到的事——还有记忆——如今一切变得太过轻易，印制，出版、分赠、获取，俱在随手之间，更别提电子的图像。我仍会在各国美术馆没命地拍摄各种局部，存了挡，也便没入黑暗，平日里很少很少打开来，逐一巡看。论清晰而精准，电子图像远胜画册。近年我学会了PS，眼瞧色调对了，好看了，一时狂喜，随即也就弃置。我明白了，我不是爱那图片，而是贪图拨弄色调的愉悦，仍出于画画的积习。

以上便是我怠慢画册的缘故么？也不尽然。更深，因而更简单的原由，可能是：将近二十年前，我开始画画册。

是了。此后我买画册只为功利，只为其中的哪幅图，哪个排版，适宜入画，心里想：以后拿来画写生——这"以后"，往往迁延至于十年之久——譬如毕加索的立体主义作品，巴洛克绘画的旧版本，早期文

艺复兴壁画的简装册，南北故宫的不同专集，日本珂罗版的《支那南画大全》及魏晋的书帖……我的指定性记忆倒是尚未糊涂，待要画了，找出来，很快就能翻到当时动心的页面——前年走访塞尚的画室。塞尚爱吃苹果么？他买苹果只为搁在案桌上，没完没了地画。是啊，画册之于我，久已不再是知识、赏鉴、闲暇，乃至所谓身份的自觉，说来更是罪过：莫说画册，六年前有幸购得董其昌画给陈继儒的一份手卷，可是仔细回想，居然不曾有过一次取出来，独自赏看。我几乎忘了它，两周前想起，立即摊开，画了下来。

1997年到1999年，我连续三年画画册。新世纪回京定居，歇手数年，2005、2008年，各取春节节假的小空闲，画过几本书。2010后回向早岁的盲动，只管找人站好给我画写生，单是去年便画了三十余幅。入秋，及今年开春，苏州博物馆陈馆长两度来京，请我办展览，展什么呢？想起十多年积攒的画册了。五月底弄完乌镇的木心故居纪念馆，六月清理画室，七月七日始，桌椅地面摊满画册，画到昨天这才罢手，数了数，好歹三十来张，便开始做画册。

总起来，我管这些玩意儿叫做"静物"。法文的"nature morte"、意大利文的"natura morta"，直译"死去的自然"。画册，机器复制品，不是"自然"，从未"活"过，便无所谓"死去"，是故我的画无法比附拉丁语系的"静物"，勉强接近者，是德文的"Stilleben"与英文的"still life"，中译"恬静的生命"。画册，确乎一声不响，但它是"生命"么？我愿意是，因我是靠画册哄骗而哺育的一代。当初不由分说自命"静物"，是因开手画画册之前，我刚画完尺寸最大的十联并置，画中全是摊在地上的世界著名装置作品，题曰《静物》——倘若算不得名词，便谓之为形容词吧，总之，"死去的自然"也好，"恬静的生命"也罢，但凡眼前搁着一动不动的物事而能使我想要画它，不断画它，我便说：这是"静物"。

并非仅只印刷物，所有画室或美术馆的画，我都看作"静物"，因为它们不做声。但我迄今不确知何以起念画画册。曾有几位论家给这些画好多理论的说法，据我自己想想，则可能起于生理活动的片刻意外——八十年代在纽约凝视真迹时，目光、焦距，时或闪失，我发觉自己其实在看着画沿的雕花镜框；同理——或有甚于此——当我和所有人一样只顾埋头盯着画册中的图片，渐渐地，有一天，忽然"看见"了画册：天哪！那是一本画册，不是委拉斯开兹，不是董其昌。再说下去，现成的词语有得是：图像、文本、印刷品、机器复制、二手现实、绘画的终结……等等等等，前提：我看见了画册。

这就是观看的诡谲么？这就是我与画册的新关系：它成为素材，摆件，浓妆艳抹，恬静而乖顺，是我

常驻身边的模特。今年夏秋，我摊开一册再换一册，画完一幅，接着画另一幅。奇怪，我仍像当初一样难以消除内心的怀疑：这是在干什么？为什么我要画它？同样，也如当初，我无法停下，贪婪无度，一幅尚未画就，已瞧着另一堆画册——天可怜见！文徵明与卡拉瓦乔从未见过自己的画册，渐江与哈尔斯也没见过；明人的春宫画手倒是见过，那是木板水印图文书的黄金时代，而莆桑没来过中国，沈周更不曾梦见法兰西。此刻，这些版本各异的画册在地板上堆叠衔接，眉来眼去，是我支使他们交遇，还是他们总在诱惑我，并彼此诱惑？

谢谢苏州博物馆。谢谢北京今日美术馆出版中心的合作，谢谢陈馆长与韦羲弟的序言，谢谢刘山兄的赞助，谢谢宋剑的赞助——这份展览没有一件我的作品，但每块画布签着我的名字。我想不出比这更其无赖的勾当，很简单，我不断不断画着画册，因为，我不知道画什么，同时，我明白绘画不再重要。画册重要吗？还有好多好多画册画页我没画呀，在寂静中，每本画册朝我转过脸来，意思是说：画我！画我！

2014年10月7日写在北京

目录

1998 – 2010

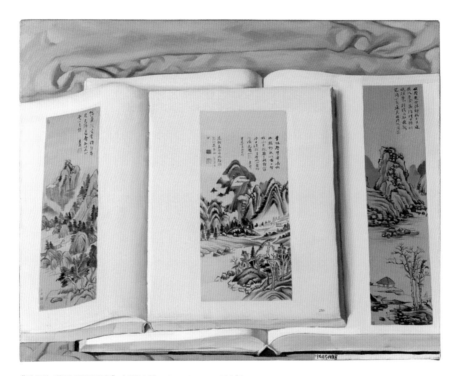

《沈周与董其昌双重奏》布面油画 60.5×51 cm 1998年

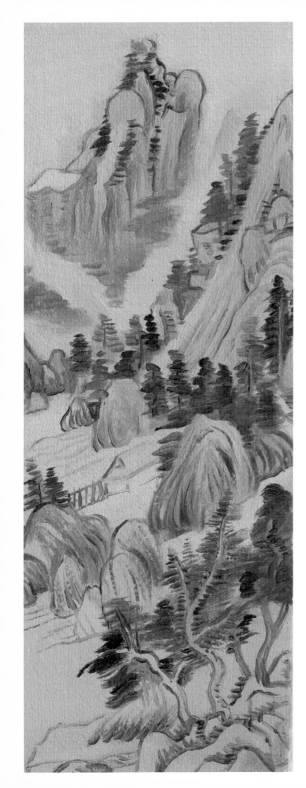

《沈周与董其昌双重奏》局部

1997年开始在纽约画画册，全是西人的集子，从未想到国画画册也可画。1998年回国玩耍，老同学孙景波带我去烟台养马岛玩。宾馆早有安排，全免费，说是随意写生，留一小画，赏一万元。众人或画风景，或画人物，其时我久不写生，什么都不会，只会画画册，就向地主讨，找了半天，仅一册黑白版台北故宫藏画集。怎么办呢，我就选了一幅近似米家山的明人作品，摊开了画，两小时后，发现油画居然也能抹出水墨效果，远看足可骗骗自己，回纽约后，便翻出自藏的所有国画画册，如此这般画起来。

那时也真老实，连衬着画册的布料也会一五一十画出来，又兼发现新大陆，格外郑重：原来油画可以"画国画"！一笔笔看着、画着，即对沈周董其昌之流，换一副打量的眼光了。这就是临摹的好，西画也同样道理：单是眼看大师的种种好法，与亲手临写而觉得好，太不一样了。以黏糊糊的油画颜料戏仿墨晕与勾线，则另有一种容易，另有

一种难。怎样地叫做容易（相对于西画），怎样地叫做难（也相对于西画），文字不好说，也说不出，哪位乐意试试，自己动手，就知道了。

　　人得了新经验，神旺而恭谨。我画画的心思再幼稚不过，就是要画得"像"：瞧着渐渐像董其昌了，渐渐像毛笔在宣纸上那么一擦，渐渐像远山的那点淡墨，渐渐像老宣纸的焦黄……我就得意起来。现在看这幅画，太死板，1998、1999两年内画的几十幅国画画册，都嫌太恭谨、太拘束，一味地求"像"，俗了。但我谢谢烟台那册国画集给我开了一扇窗，也是始自那次，我亲睹改革开放后地方上富成这个样子，本地官员竞相攀比的不是车与房，而是收着北京哪位画家的哪幅画……养马岛宾馆的菜式，也给我大开眼界：一日三餐竟都端上新鲜的牡蛎，跟北京饭馆的拍黄瓜似的，堆满碟子，在法国人看来，真是暴殄天物啊。

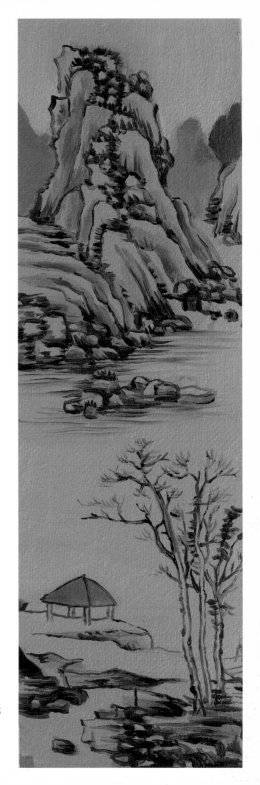

《沈周与董其昌双重奏》局部

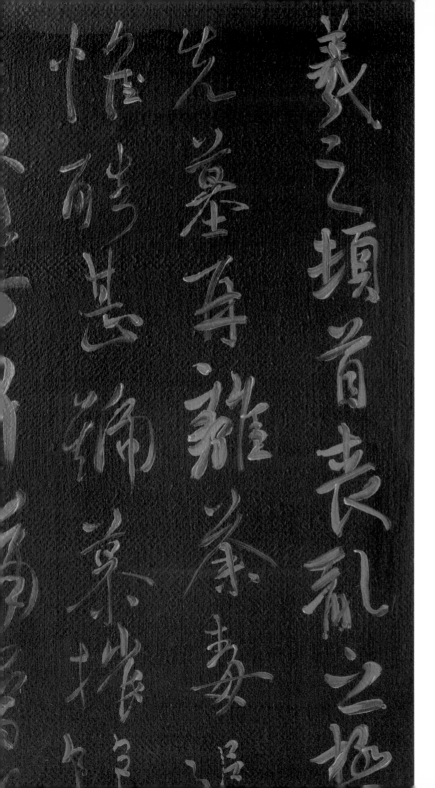

《王羲之与董其昌》局部

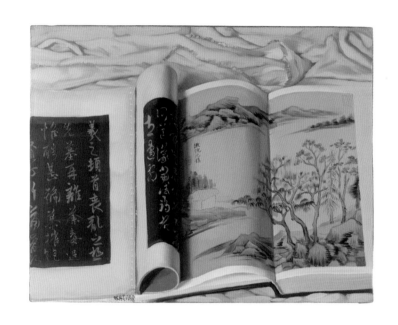

　　并置国画画册久了，不外乎山水、山水、山水。既是油画能模拟水墨画，试着描几笔书法，行不行呢？于是董其昌边旁放了这一册《丧乱帖》。黑底子涂好——注意：书帖上的这块所谓"黑底子"，浓淡不同，冷暖不同，象牙黑之外，还得酌情抹进适度的土黄、赭石、橄榄绿、翠绿、大红，甚至柠檬黄，这才有点像那块"黑"，黑底子上的"白字"呢，同样得掺合以上七彩，这才有点像那"白"——预备临字时，天色暗了下来。油画的麻烦，是要紧的局部就怕隔天颜料凝结，全完蛋，我就点支烟，抬手写，掐了烟，也就写好了——在一块画布上不画其他，只画书帖，要到十年后的2008年。如今回看，这幅画一般，《丧乱帖》的几行字，却是还好。

《王羲之与董其昌》布面油画 60.5×51 cm 1998年

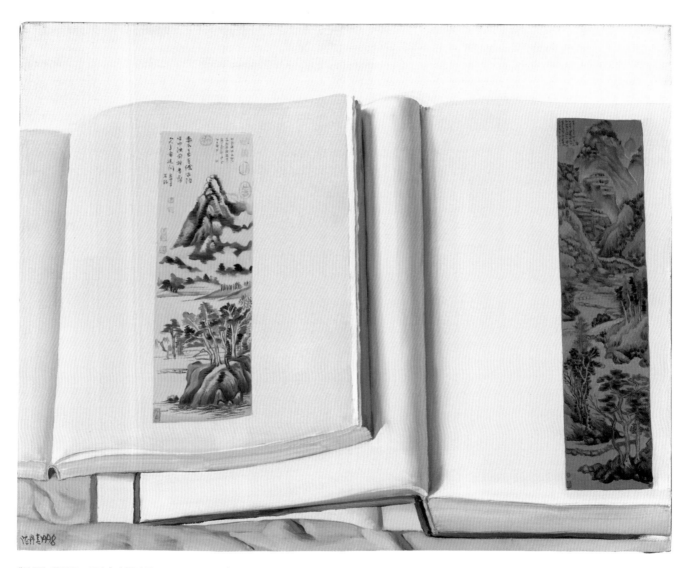

《沈周与董其昌二重奏》布面油画　61×50 cm　1998年

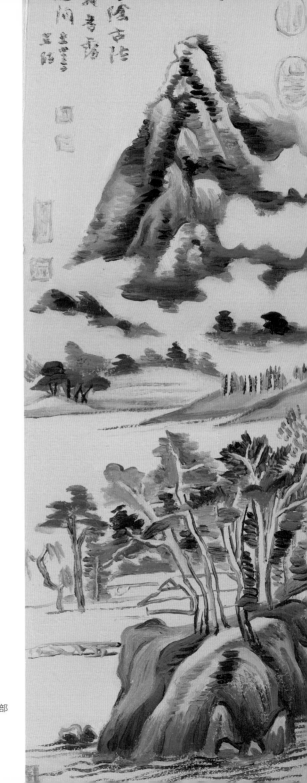

《沈周与董其昌二重奏》局部

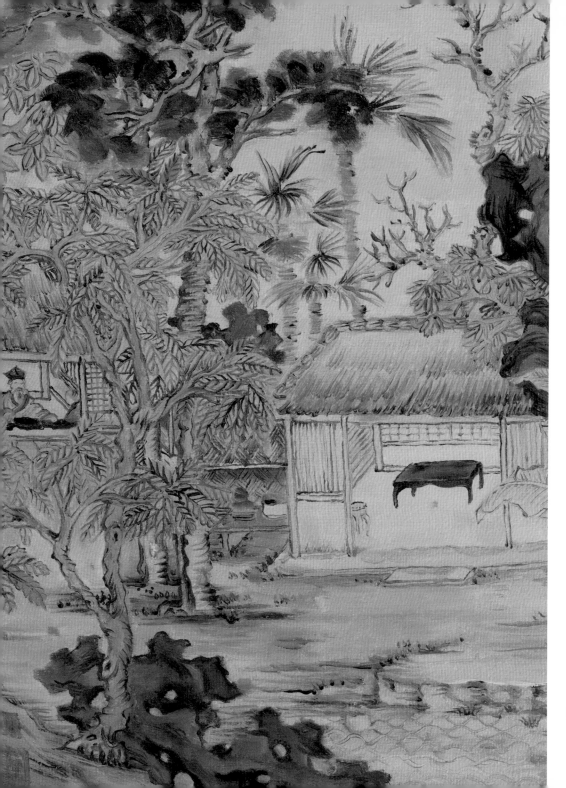

《王蒙双重奏》局部

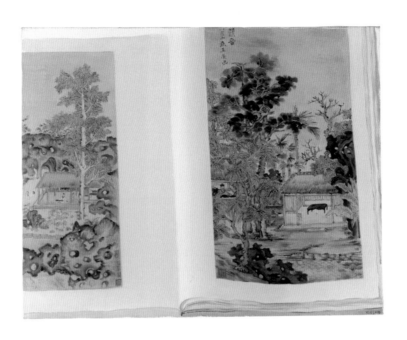

　　元明清三朝山水画，大抵画着一间茅屋，茅屋开着轩窗，窗里坐着一个老头子。有时也画两三个老头，坐着说话，身旁站个侍童，侍童脚边蹲个炉子，炉子上蹲着茶壶。老头子是谁呢？年轻时看到，不明白，现在明白了，就是一个地主，一个退休干部，即便没退休，也是犯了事给贬回家，要么是他故意不干，隐起来。近时我又忽然明白，这老头子就是画家自己。几位做和尚的画家当然不是干部，也把自己嵌在轩窗口，有时画自己走出柴扉，站在水边、桥上，或是对着瀑布，兀自发呆。——文人画里的山村从不出现年轻人，都是老头，倒像是预见了今日的农村，壮丁走光了，只剩老弱妇孺。不过今日的乡村没有地主，也没有京都或省城回乡的大干部了——王蒙笔下的这位老首长正在抚琴，临屋那枚桌子，好看极了。1999年我已打算翌年回国定居，一时迷恋中国古典家具，不为收买，只是看看。我曾举着此画问懂家具的朋友，能做出来么？他当下确认："没问题，保管做出来。"直到今天我也没一件这样的桌子，还好，回国后，我对古典家具完全失去兴趣了，这枚桌子还是留给王蒙吧，如今，农民家家拱着成排的假皮沙发呢——画这幅画时，我已能用油画笔画出自以为很复杂的图景和细节，这是一例，现在看看，好傻，而且毫无画意。

《王蒙双重奏》布面油画　60.5×51 cm　1999年

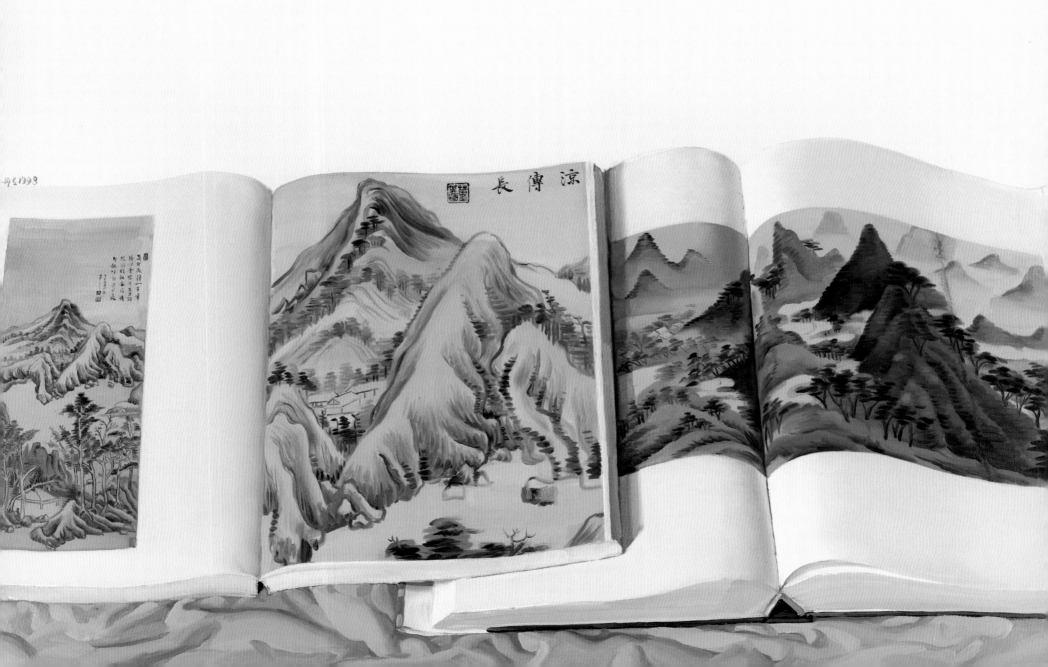

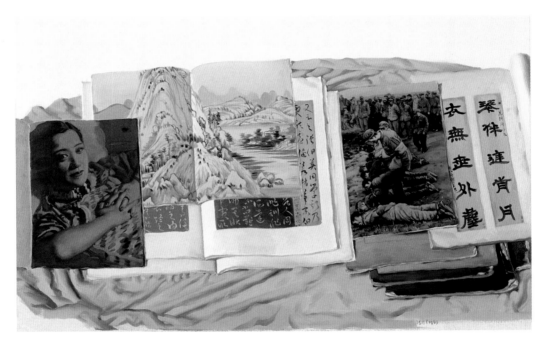

这是我唯一一次将现代摄影图片与画册并置。左侧图片取自
民国老画报阮玲玉的页面，右侧图片取自纽约时代周刊。

《董其昌三重奏》布面油画　101×76 cm　1998年　　　　　　　　　　　　　　　　　　　　《图片的记忆》布面油画　101×76 cm　1999年

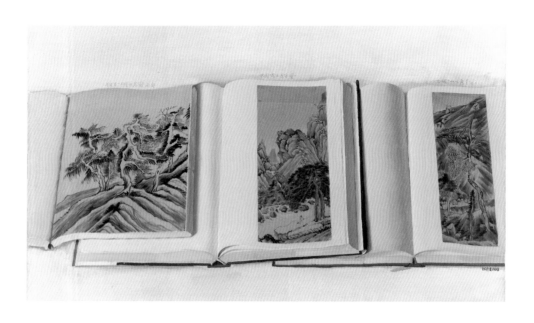

　　描摹细节，尤其是描摹所谓国画的细节，既兴奋，又愚蠢，实在是过度自信而自欺的勾当。我记得描摹这幅沈周的图画时，松树叶一笔笔勾着，眼珠快掉出来了。勾头耸肩画到天黑，回家吃过饭，八点半就上了床，昏倒了似的。那年我才四十来岁，长期熬夜，弄到凌晨两三点，不在话下，因绘事而八点半睡觉，是在纽约生活的五千多个日子里，唯一的一次。

《董其昌、沈周、八大山人三重奏》布面油画　101×76 cm　1998年

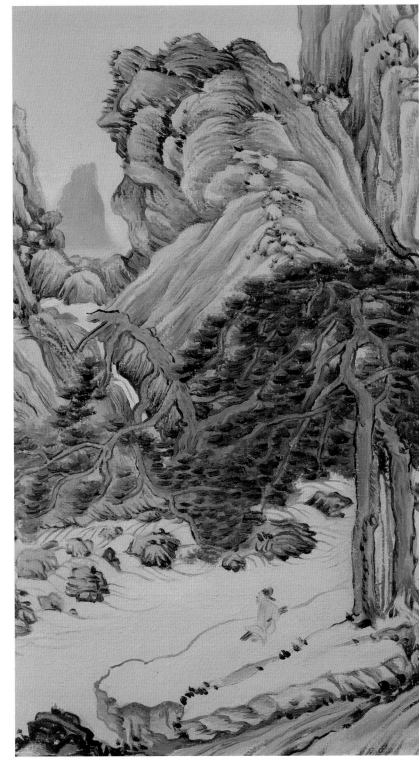

《董其昌、沈周、八大山人三重奏》局部

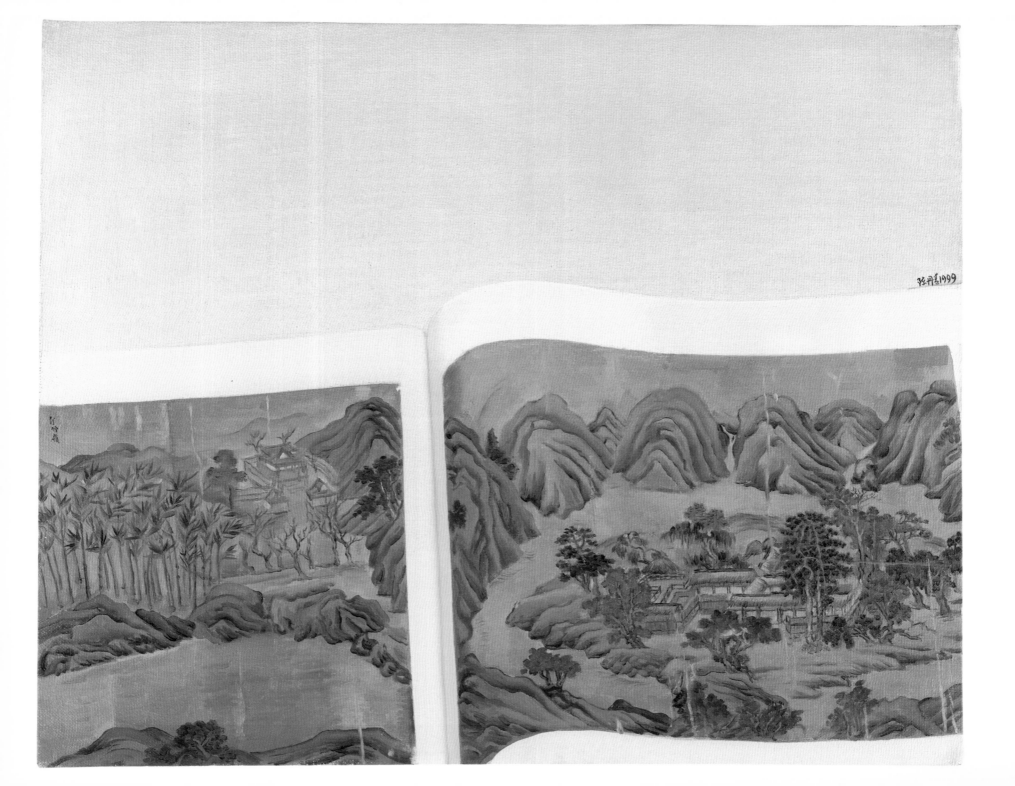

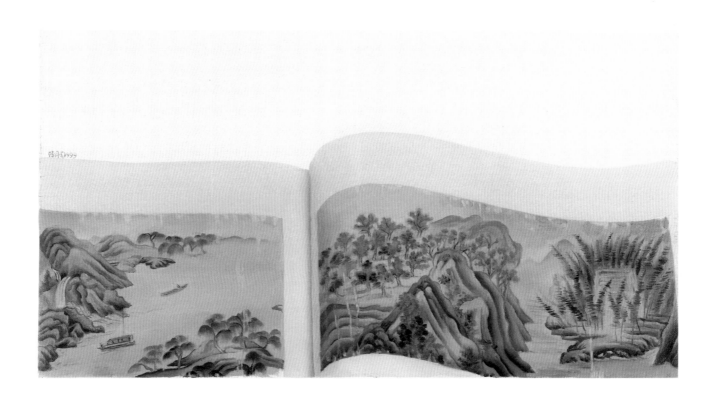

《郭忠恕辋川别业图之一》布面油画 61×50 cm 1999年

《郭忠恕辋川别业图之二》布面油画 61×50 cm 1999年

这三幅写生是画版本不同的《辋川别业图》，据说是北宋郭忠恕所画，那一阵我喜欢他，至于昏迷。日本人七十年代出了精良的版本，老友刘丹有一册，慷慨借我画。原作莫非在日本么？国内或欧美倘若有，早经出版，可是除了这本集册，我从未得缘见到郭忠恕的片纸印刷物。元人之前，我顶喜欢展子虔、李思训、王希孟（可惜这三位仙人的存世作品，仅只一幅），再就是这位郭忠恕。他们好，好在不是文人，而是伟大的画工。他们尚未及于元人明人的自觉，尚未计较什么叫做笔墨。他们真的看见山川，真的极目远望，他们是山水画的坯胎和基因，是山水画史的美少年，英气勃然，不晓得自己一脸神秀。

　　固然，元人明人的好，正在自觉，正在乎懂，可是每个元人明人想到他们，莫不臣服。五代北宋的另几位大名字，固也巨蟒一般，绕不开，但迄今为止，除了郭忠恕，我不曾选取北宋人的画册画一画，太难了，不可能。以非常牵强的理由看，唐宋的绘画最能与西画通款曲，因为他们真的"看见"，可我能用油画戏仿元人明人的画册，不敢动唐宋。不过，在我望而止步的宋人名单中，为什么除了郭忠恕？

　　描摹最后一幅郭忠恕时，忽然不伦不类地用了塞尚的手法。我画画，我看画，常是左顾右盼而三心两意：对着国画画册，想起哪个欧洲人，画着所谓西画，想起宋元人。这可不是什么"东西文化比较"（我讨厌存心比较），更不是所谓"博识贯通"（多少人博而不通）。很简单，这是画册带来的好处，也是画册酿成的遗患：古人画得好，好在一门心思，心无旁骛，直白地说，古人画得好，好在没画册。

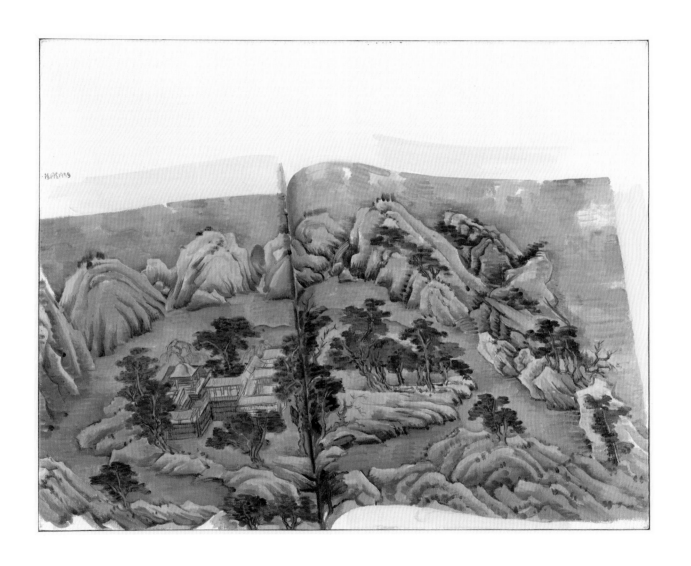

《辋川别业图之三》布面油画　61×50 cm　1999年

《春宫与山水之一》布面油画 / 1999年

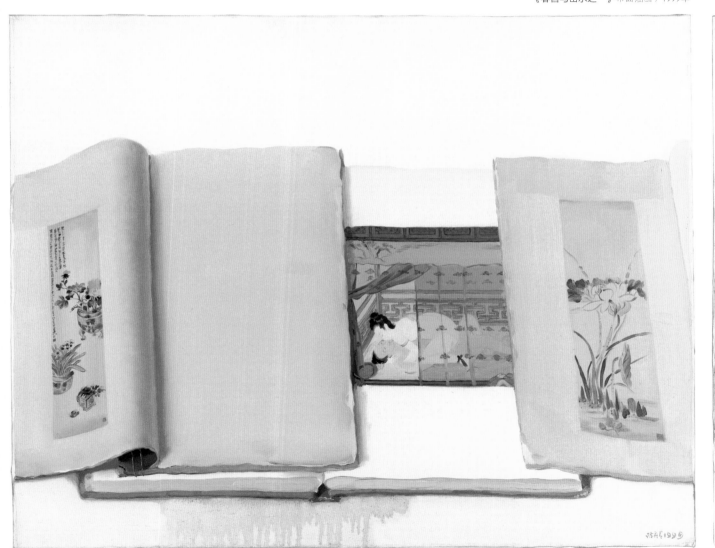

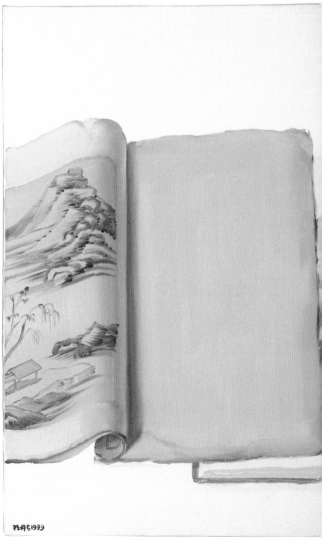

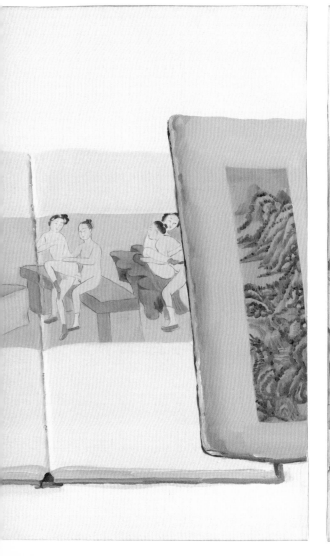

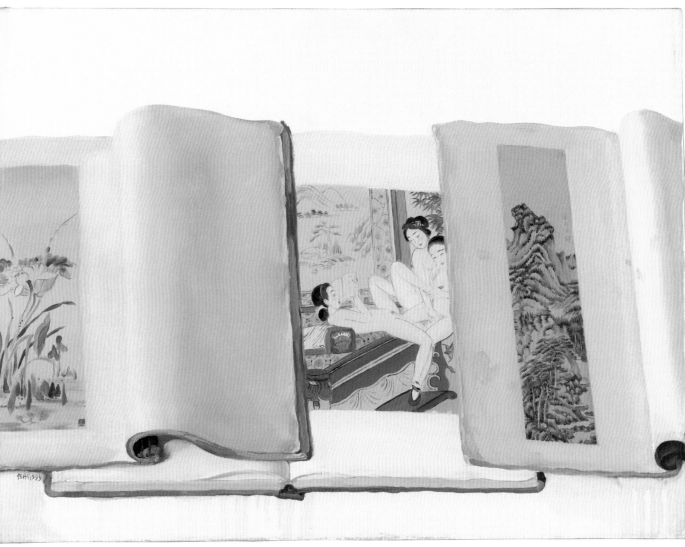

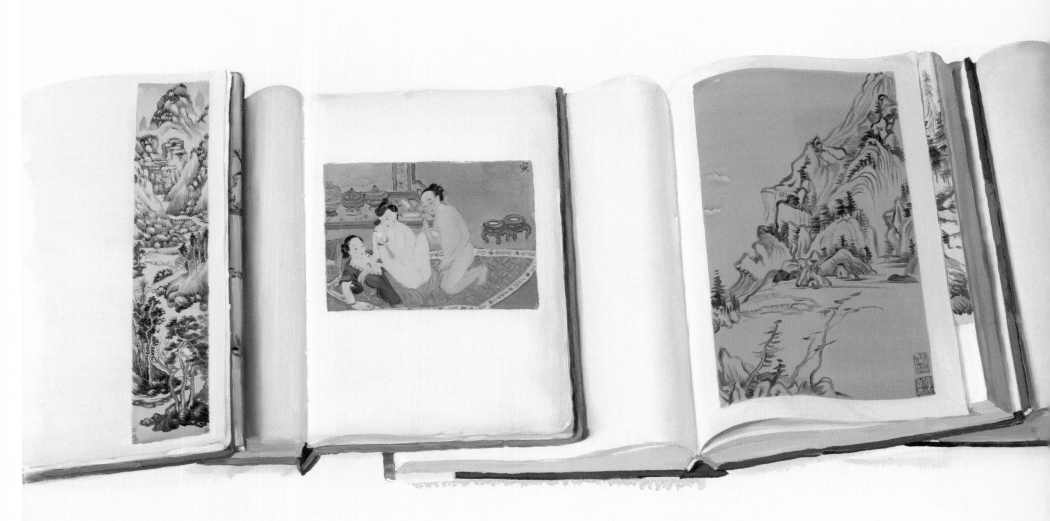

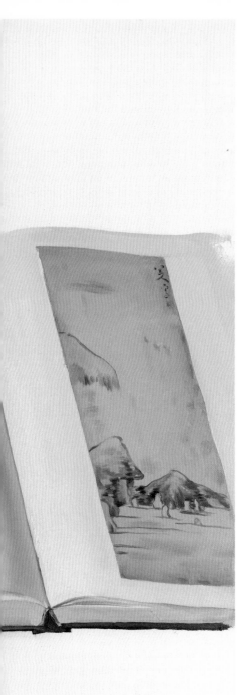

春宫画。1980年刚从美院毕业。其时老同学张颂南认识了一位加拿大使馆的文化官员，领我去玩。我第一次见到现代厨房（比我的宿舍还要大，除了煤气灶，其他锃亮的物事，全不认识），也第一次见到主人出示的英文版清代春宫画册（我一惊，面红耳赤。日后想起鲁迅《朝花夕拾》中的《琐记》篇，写他童年走进邻家见衍太太，俩夫妻正看着一种书，塞到鲁迅眼前，鲁迅也是一惊，说是没看仔细，似乎是两个小人在打架，我茅塞顿开，明白这一笔写的便是春宫图，而鲁迅写下的时代，正是晚清）。我记得看过之后，不以为好，怎么人都画得跟糯米团子似的。那时，我们对所谓传统文化全然无知，后来在纽约看到许多春宫画册，希腊、欧洲、中东、印度，还有日本，看来看去，还是中国人画得最好。怎样地最好呢？说不出来。我手边有七八册英文版法文版中国春宫画册，最好的一本，并非精装，是我旧金山的表姑送给我的，前面几幅山水与春宫的静物写生，就是选取其中的篇幅。

《春宫与山水之四》布面油画 127×74 cm 1999 年

这里选择的两幅画，选自法文版《云雨》。据说最好的中国春宫画为法国收藏，又据说世界各国最好的春宫画，为耶鲁大学所藏。中国被洋人抢去的绘画，供在各国美术馆，还能见到，还印成画册，不知巴黎的春宫画藏品在哪家美术馆，是否展示，也不知耶鲁的藏品，是否展示。我去过耶鲁美术馆，多有元明清三朝的文人画精品，不见一幅春宫，可见欧美也不便展示这类画。

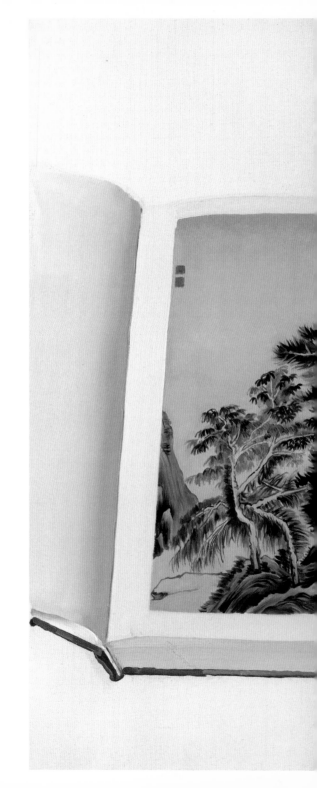

《春宫与山水之五》布面油画 127×74 cm 1999 年

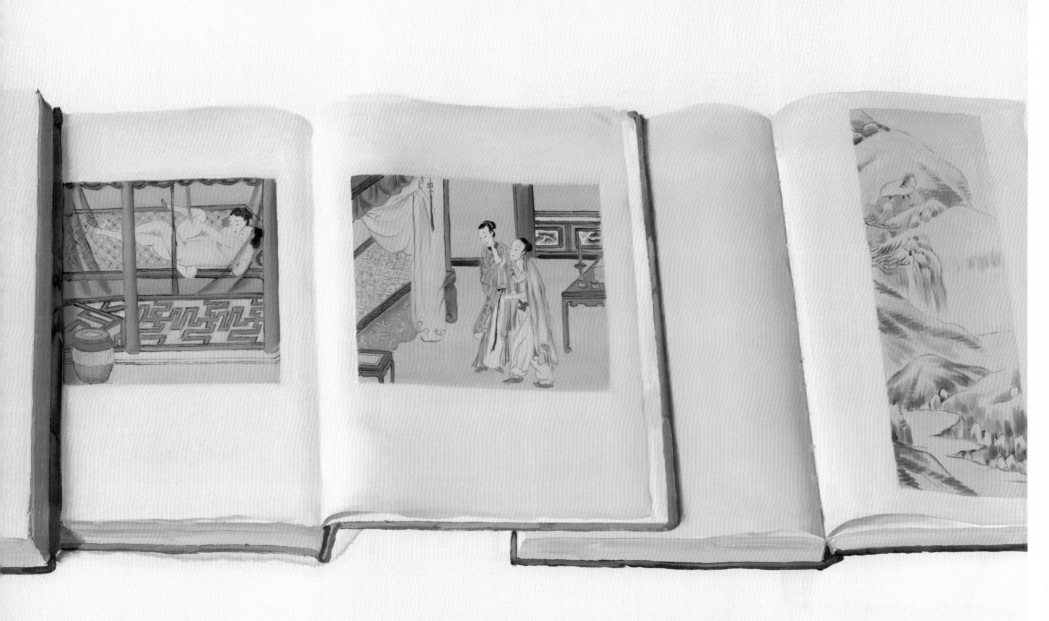

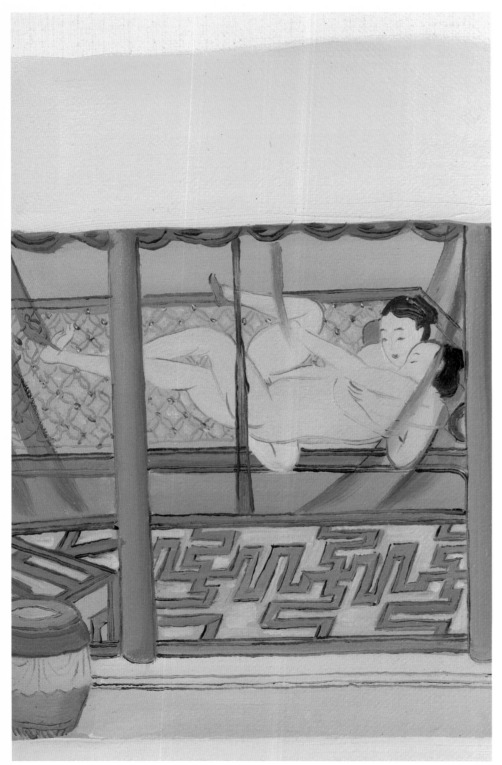

《春宫与山水之五》局部

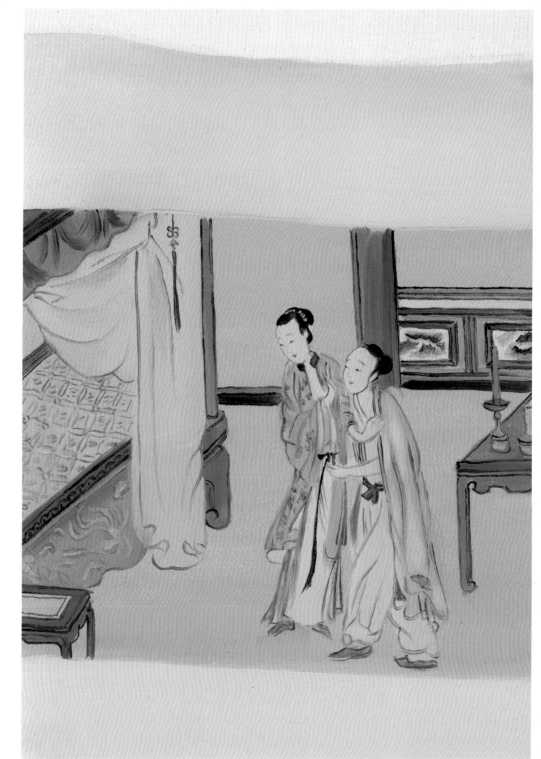

《春宫与山水之五》局部

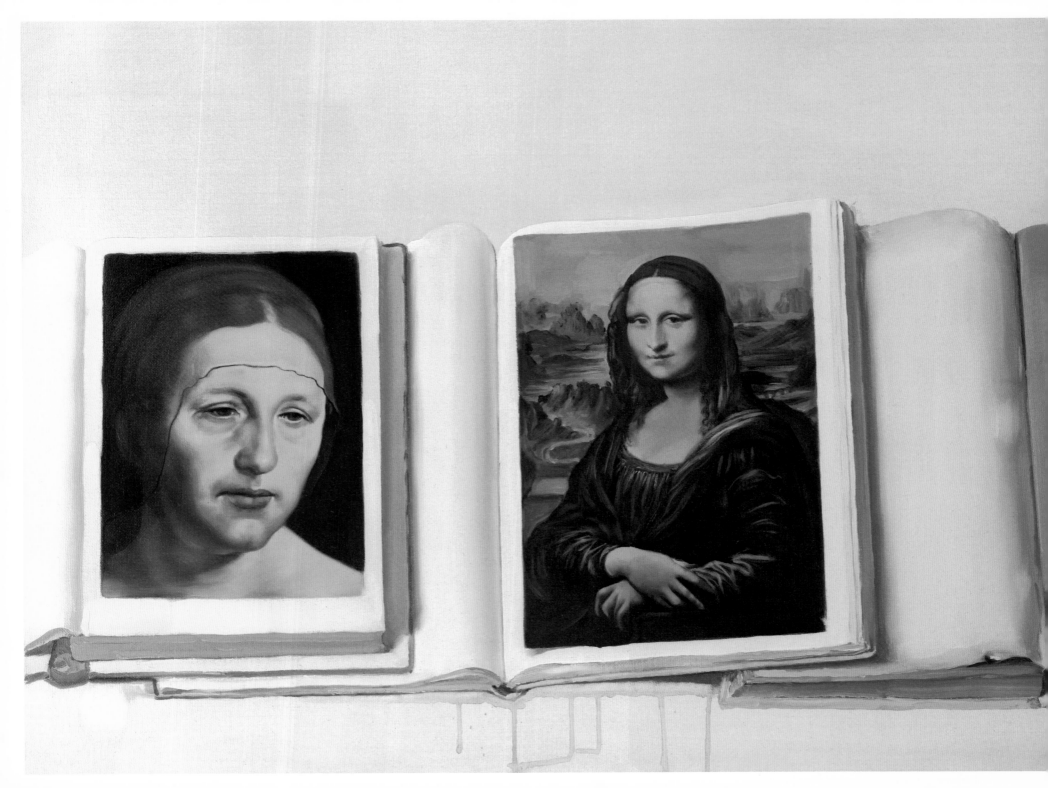

那些山水与春宫画册的并置，曾被理论家解读为中国文化的"乡愁"。是吗，我画西洋画册，算什么呢？欧洲可不是我的"乡"，我也"愁"得很呢。其实，我的"乡愁"——好严重的一个词——是画册。

《荷尔拜因、达芬奇与柯罗》布面油画 101×76 cm 1999年

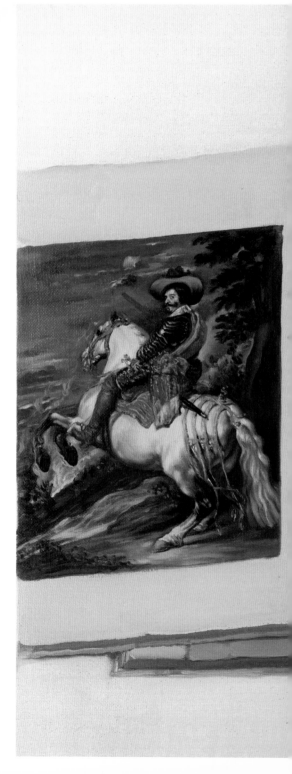

《四马图》布面油画 101×76 cm 1999年

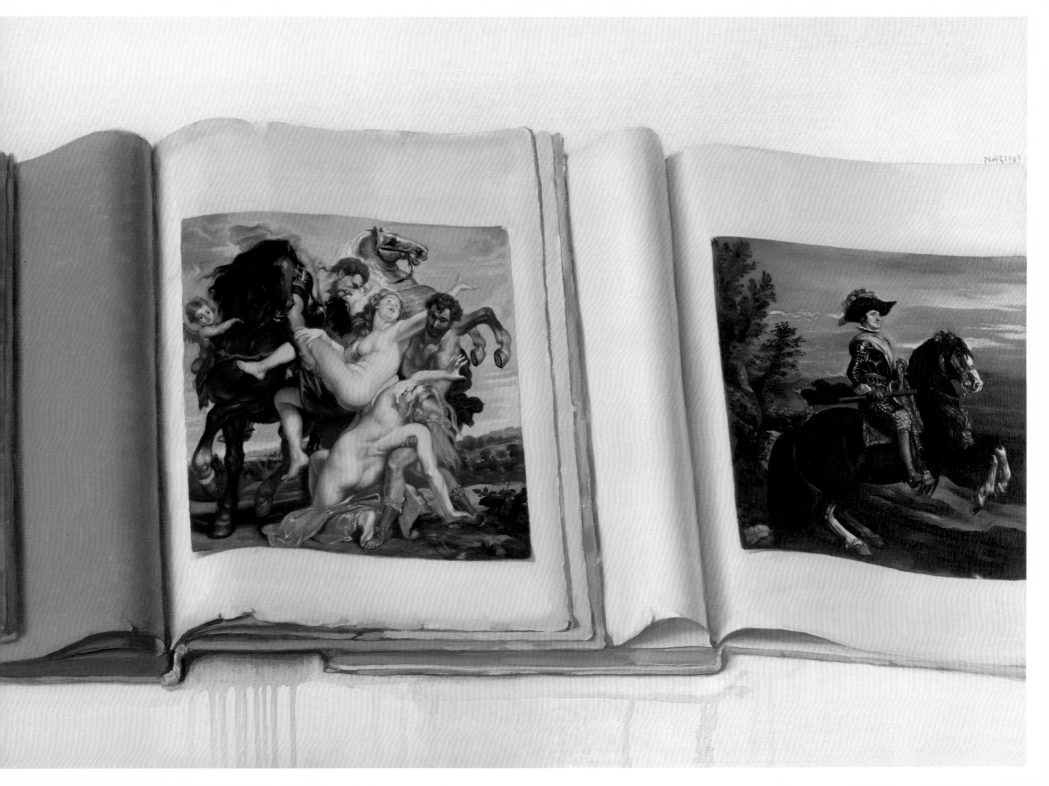

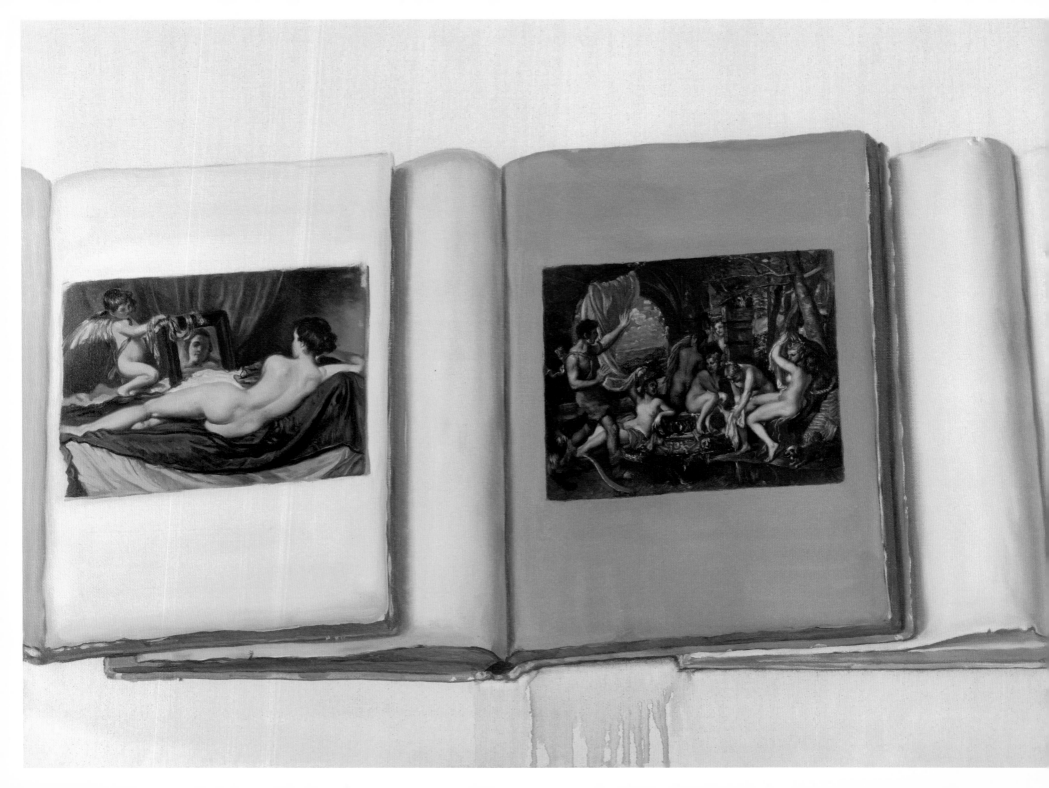

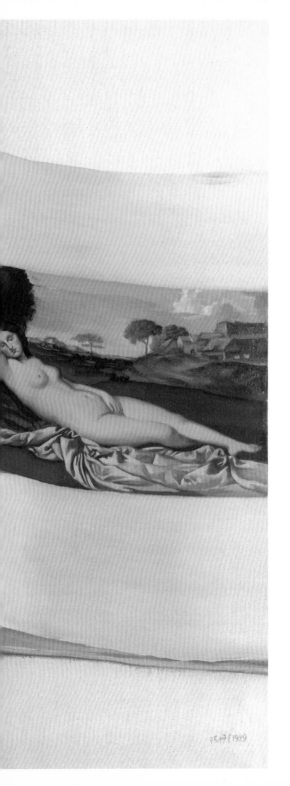

这三幅是1999年秋冬画成的，《维纳斯协奏曲》，则是我在美国生涯中画的最后一幅画。其时我的画室是在曼哈顿时代广场第41街临近第八大道，记得画到十二月二十八九日完成，三十日将画室退了租，交出钥匙，抬脚走到时代广场。只见工人们正在加紧搭建新年守岁的看台和围栏，依纽约习俗，每年最后一天，数十万人挤在广场等着钟声敲响、狂呼乱叫。新世纪元旦过后不几天，我就回国了。

《维纳斯协奏曲》布面油画 101×76 cm 1999年

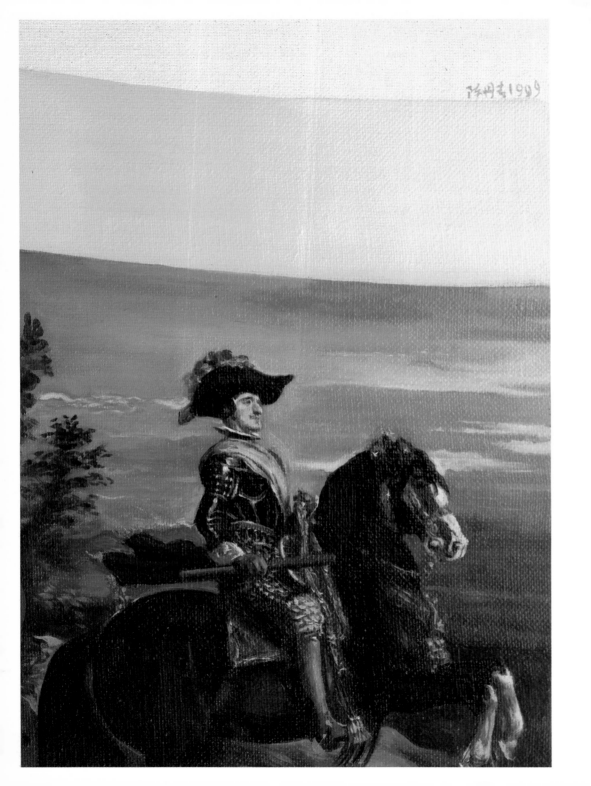

这幅皇帝骑马像，真人真马大小，挂在马德里普拉多美术馆委拉斯开兹专厅，右页那位大臣骑马像也是真人真马大小，也挂在普拉多美术馆，骑着一匹棕色马——我所临摹的是同一位大臣（也许是当年西班牙帝国的军委主席吧），构图一模一样，但胯下是匹白马。原作小得多，画得比正稿更好，不知怎地给美国人买去，挂在大都会美术馆委拉斯开兹专厅，我每次去，都会看一眼。

《四马图》局部

在这件骑白马的小稿中，大臣的脑袋如拳头大小，在我的《四马图》中，他的脑袋就像诸位现在看见的这般大小——这是我可纪念的一幅画，为什么呢：这么小的脑袋，我自然选了小号笔凑近了画，一凑近，反倒看不清。那时我已发现并承认眼睛老花了，配了花镜，但不肯戴上，为了详细描摹这位军委主席的脑袋，不得已，戴上了，再凑近画布一看，哎哟，清清楚楚，纤毫毕现！《四马图》，是我戴着老花镜画出的第一幅画，从此，花镜再也摘不下来了。

《四马图》局部

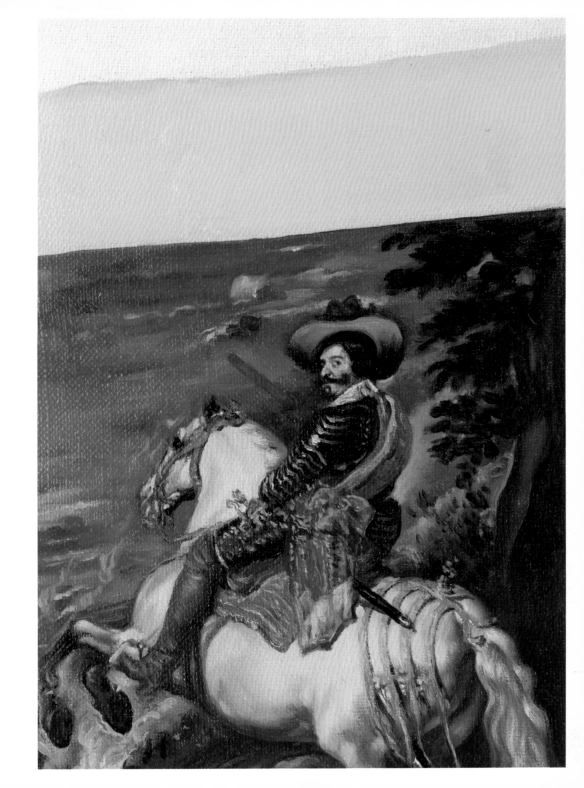

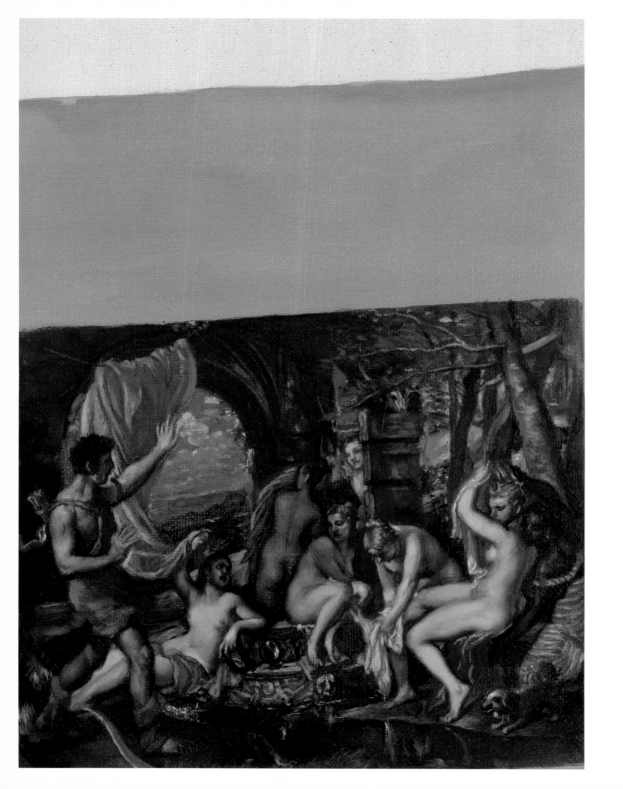

左页提香的画，我至今未见原作，不晓得挂在哪国美术馆。右页鲁本斯的画，原作见过两回：八十年代此画曾运来华盛顿国家美术馆展出，我去看了；2004年游欧，在柏林还是慕尼黑的哪家美术馆，又再见到。西洋人总喜欢在林中泉下画一群裸女，这背箭的男子猛地撞见，何其风流：我们小时候多想瞧见女人洗澡啊！原画固然有典，我读过，忘记了。其实山中沐浴，其苦可知，我在赣南落户时，入夏，几个男知青天天在溪中洗澡，溪水冰凉，蚊虫叮咬，偶有村姑穿过田埂远远瞧见了，毫不介意，还扯着嗓子叫唤我们，这可不是惊艳，更非性骚扰，只是无故喊几声城里人的名字，自己寻开心……

虽则欧洲的蚊虫之盛远不及中国，但水中沙石硌脚，草枝

《维纳斯协奏曲》局部

拂面，真难为了这群赤膊维纳斯。西洋人又喜欢将壮汉抢裸女的情事弄在荒郊野外，大肆声张，各人身段是脑袋向左，大腿必然向右，正好扭到适可入画，早经排练好似的。这幅画的中译名似乎是《欧罗巴被劫》，小时候在傅雷译的《艺术哲学》中看到黑白图像，心惊肉跳而沛然神旺，及后矢志画油画，绝对和这幅画有关。鲁本斯哪知道几百年后的中国人怎样看他的《欧罗巴被劫》？倒是在华盛顿初见此画的堂堂原作，我当场生出另一真切的想象：远在十七世纪（时在中国的清初）这幅画画完了，抬出来，挂在宫殿，一大群王公巨卿、盛装的贵妇，围看这壮丽而强暴的一幕，啧啧称奇，以为美，那该是怎样的豪奢，怎样的豪兴啊。

《四马图》局部

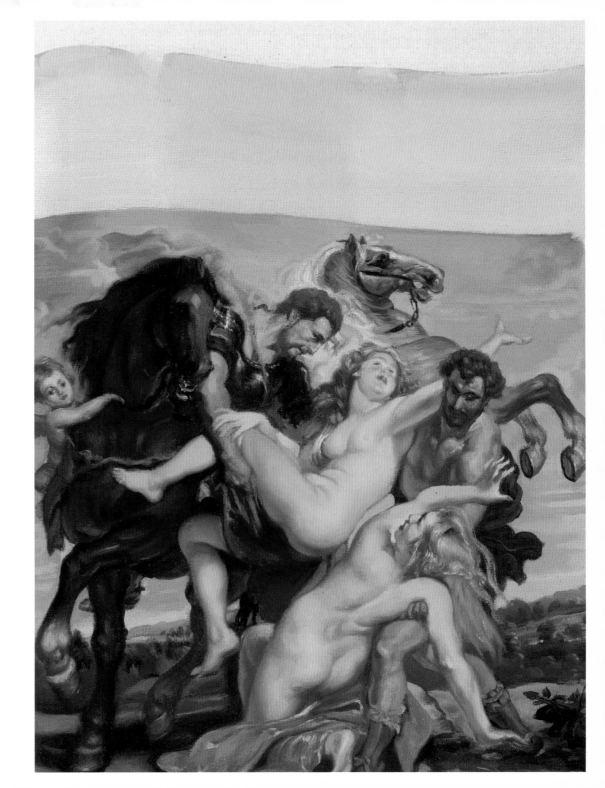

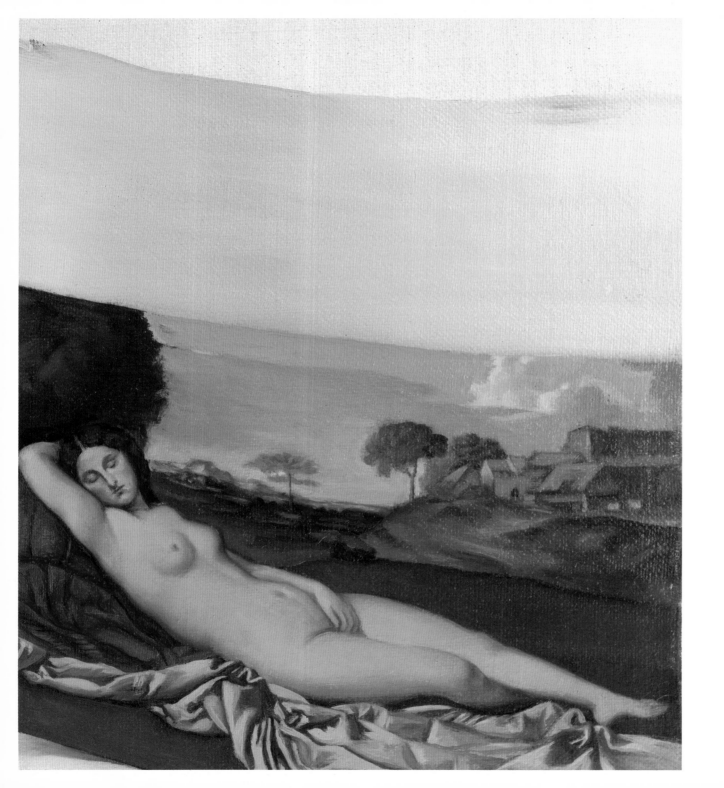

乔尔乔纳的维纳斯，躺在德累斯顿皇家美术馆。小时候也在《艺术哲学》中见过黑白版，肃然起敬，肃然起意：不是情色之"意"，而是如初听舒伯特《圣母颂》。看哪，圣母睡着了，什么都没穿。2004年初访德累斯顿，见到原件，画得过于工整完美，我努力站了一会儿，仍想肃然而不能，心里悲哀：童年少年的真与贞，离我而去了。同一馆内还有拉斐尔著名的《圣母升天》，也画得过于工整而完美了。二战末期，联军炸平德累斯顿，苏联人运走名画，因战事酷烈，死了不少官兵，五十年代拍成电影叫做《五天五夜》，描述当年抢运名画的故事，我那时还是小小孩，在上海的电影院看过，只记得银幕上的断墙残壁。九十年代苏联解体，名画悉数奉还德意志，回了皇家美术馆。皇家美术馆与整座城市，则是东德人依据原样，一石一砖，重造而复原。社会主义时期东德太穷，据说战后余生的市民从全

《维纳斯协奏曲》局部

城瓦砾堆中捡来残片，堆积某处，有待重建。如今皇家美术馆与城中的石铺地，全是岁月的包浆，斑痕累累，仿佛这里从未历经争战。

委拉斯开兹这幅唯一的女体作品，不知怎地，为英国人所属，挂在伦敦的国家画廊。1994年陪木心先生游历英伦，看见了。我不知道世上还有哪件描绘女体的绘画这般酷似一个女人，不像是画出来的，就像她"在那里"。原作银灰色，朴素到无以复加。大约在1917年，西洋已出现女权意识，说是所有女体都是画给男人看的。有道理吗？有点道理的。于是一位女子取出刀片断然割向维纳斯的颈背（画得多好啊，多么不着痕迹）。维纳斯，全不知情，仍然斜躺着，不回头，听由馆内的良工修补颈背。1994年，我的眼睛尚未老花，凑近仔细搜看美人的伤疤，怎么也看不出来。

《维纳斯协奏曲》局部

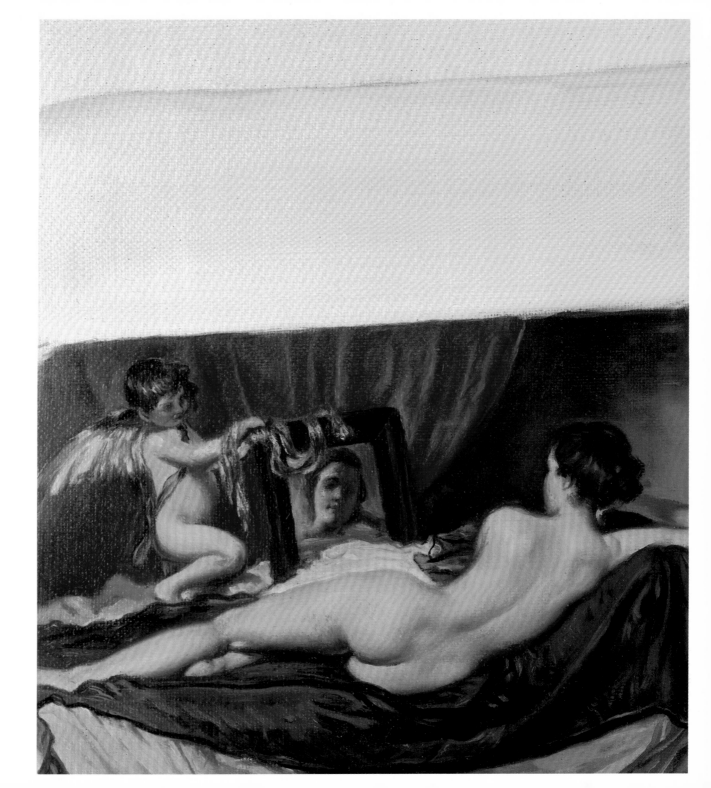

绘画的终结

文／薛问问

陈丹青的画展看了两遍，每一次都不敢太注意画面上的东西，而是细细看画面下的文字说明，我害怕陷到画面和技法中去，反而回头没有注意这个人这么多年对绘画流变的一个认识过程，和这种认识在手底下的表现。看过陈丹青《纽约琐记》的人，一定对里面的系列文章《回顾展的回顾》印象深刻。在其中，我们看到一个目光独到敏锐、判断大胆准确的批评家、一个绘画史的冷静独立的审视者，字里行间都是他对绘画本体的深刻认识。面对这样的作者的作品，我当然要一遍一遍地把我从画中拔出来，退远了看一看。

画展看完，基本上可以看到写实绘画在陈丹青的创作中是怎样一点一点死掉的。他自己也谈到："二十世纪死守写实的西方画家好像都很苦，不开心，又很倔强。"陈丹青当然也面临这样的问题。他走了一条折衷的路线，在最大限度保留了架上艺术的要素的条件下加入观念的因素。然而相对特殊的是，这个观念，是针对绘画本体的一种观念，一种美学层面的自觉思考，并且带有怀旧伤感，是对过去的时光，也是对过去的传统。

陈丹青有着对图像本体的迷恋，这种迷恋不是对图像价值的消费性迷恋，而是真正发自于内心的。这种影响如此强大，以至于他的创作在某种程度上就是对这些图像本体认识与思考的一种外化，是在向这些图像致敬。他承认到美国的目的就是为了看原作。在《回顾展的回顾》系列文章中，他不止一次提到画家中的画家、画给行家看的绘画，并且对美术史本体进行质疑的杜尚、马格里特，高度评价。他自己的作品也成为了绘画的绘画，对绘画的本体进行描绘的绘画。同时，他也有着对"绘画性"的迷恋，谈到委拉斯开兹、马奈等人的技法，他赞不绝口。他临摹了一张又一张大师的作品。到美国后的作品基本上都以大型并置画为主，他没有选择直接拼贴并置，而是将要并置的对象画出来。不过，这个时期的作品都还是对绘画语义、叙事的运用。比如几十位古典音乐家和当代音乐家的肖像并置、《拾穗者》和相同动作的时装照片的并置，并不新颖，无非是戏拟、反讽、并置等老手法，不同的只是他本人走了一条中间路线：完全传统的技法、当代艺术的观念。真正有趣的是他近年的作品：对名画的写生：将绘画对象化、物化，作为一件单纯的物体的写生。

画面上的物体是几本摊开的画册，印着经典绘画。画册是印刷品，印刷品隐含的意义是"作者已死"，同时作品已经远离了它本来所属的那个年代，成为印刷品、放在了书中，绘画已经不是简单的绘画，而是成为一个文本。重要的不是画面语义、不是画面的叙事、不是画面的技法、不是画面给人的感觉，而是绘画的文本性本身。这个时期的名画写生虽然也是几张画的并置，但是这种并置没有了以前的那种并置语法。可以

将西画放在红木条案上，将国画放在钛合金钢化玻璃茶几上；可以将西画国画类似的作品并置在一起，可以将绘画和流行图像、消费品并置。然而陈丹青避免了这种廉价语法：在这批绘画写生上，主体之间没有互文关系，作为文本的绘画也没有作为语境的背景了。一张张经典名画冰冷地展现在摊开的书页上，似乎是被人翻开，却更像是从开始就一直这样。它们孤立，不与周围发生关系（因为根本没有一个周围）。它们毫无感染力，毫无生命力，实际上它们早就背弃了原作图像的内容，转而成为传统绘画的替身。我们无法判断在这些书上的作品是不是原作本身，但是我们可以肯定原作文本意义在今天发生了变化：即使是原作，那只是原作的尸体。原作在脱离它具体的语境以后死了，我们只是在原作的尸体上找寻基因，妄图克隆传统，复制逝去的时代，以及所谓的人文精神。

陈丹青在对绘画的本体问题进行思考。当想象的、浪漫的、表现的、抒情的、叙事的、抽象的、象征的，等等功能都穷尽以后，绘画还有什么样的可能？剩余的问题不是怎么画，而是绘画还剩下什么价值和意义？或许已经没有了，就像他的画面所指出的：绘画在完整地走完一圈之后，它回到自己的绝对零度，成为一个元点，不再指称、反讽、表达任何，它仅仅在此。陈丹青自己写道："当写实语言仅仅作为目的，语言的强度不免为精神的空洞所消损，虽然这时代的特征之一恐怕正是精神的空洞，而这样的时代只能玩味语言。"这是他对巴尔蒂斯的评价，现在他走到了更极端的一步，当后现代艺术家还在游戏语言、结构、隐喻、修辞，在结构解构的能指狂欢中颠覆传统，寻找更开放的可能性，而陈丹青连游戏也放弃了，甚至没有完整的语言，只是片段，孤零零的、没有意义的词语，并且这些词语不是他自己的，而是向传统借用的。这里还要借用陈丹青自己的话："董其昌前后的明清文人画家，水墨画走到那一步，笔墨官司便成为画画唯一的理由。水墨画家从此不再抬头看山，只须低头画，这是中国画高度自觉的胜境（不带褒义），也是山水画的绝境（不带贬义）。"这句话用来描述他现在的处境也十分恰当，他的作品走入了高度的自觉，自觉的只有绘画自己的影子，"似乎出于对绘画的不信任才画画，"或者说，他在画他心中对绘画的怀旧与质疑。对传统和经典的无限眷恋，承认了当下语言的贫乏以及绝境的到来。陈丹青的作品已经提示了绘画的终结。他从绘画性的兴趣出发，表现了他感兴趣的题材，他不像那些直接搬用大众文化方式的画家那样将绘画平面化或图式化，而是用一种传统的图像制造方式表现当代文化的主题，这本身就是一种矛盾，他在对绘画对传统的偏爱中流露出对当代文化的忧虑。"他仿佛早就看穿了绘画在各种意义上的骗局、徒劳和虚妄，却并不走

开、放弃，出于无法说明的理由，马格里特索性埋头画画以便揭发绘画的阴谋。"这是陈丹青对马格里特的看法，同样也是他自己所做的。

当潮流不再急功近利，不再刻意颠覆传统，不再排斥折衷改良的时候，我们就会发现，陈丹青这批写生画足以使他成为一个在美术史中举足轻重的画家。他以他对绘画本体的不断思索，使写实绘画在自己手中一步一步走向终结，所不变的是他自始至终的远离人群、边缘独立的思考态度，以及对绘画的深深热爱。

为丹青说几句

文／刘小东

1980年，《西藏组画》使中国文化界这条战船羞愧于继续迷失在政治海洋，开始返航，靠向生活之岸。从此，诗歌、文学、电影，当然包括美术创作，逐渐贴近日常生活，俗称"生活流"。我们用尽所有赞美之辞都不算过，虽然这一历史转变仅仅因为这个27岁小伙子的偶然之作，它从根基上结束了"文革"教条，开始放射那个时代最渴望放射的人性之光。

一年后丹青离开这条战船，独自浪迹纽约。但是战船无法忘记他，而且对他寄托更大的希望。丹青置之不理，也许他意识不到水手们对他的厚望的力量，这种力量也会向相反的方向转化。

1990年丹青不画西藏，不画"生活"了，他开始画眼前的鞋子、画册、书籍以及图片。他信奉库尔贝的箴言："我只画我看见的事物。"但他没有画他眼前的美国人。他说："他们的生活有他们自己的画家去画，我画'二手现实'，我画信息时代别人的观看——图片。"面对"二手现实"，他乐此不疲，完全不理会此岸的战船，像个自暴自弃的流浪者，而水手们开始说他的画不如从前啦，暗含着抱怨他并没有驰向更光明的国际海域。

2000年他回到这条战船，中央美院没要他，工艺美院给他留出港湾。他全力以赴，像个缺奶的孩子，全身心扑在教学上。几年下来，没画多少自己的画，却忽然发现自己用力过猛，完全不适合船上的规矩。他跳海了，甩开这条战船，口诛笔伐、著书立说，独自承担自己的力量。他横跨多个领域，针对时弊，口无遮拦，句句痛切。

画呢？他仍然画"二手现实"，画书。我问他："你的写作涉及多种社会问题，画画为什么没有这方面的体现呢？"他说：画画就是画画，就像一束花，一个苹果。

是啊，丹青真心爱绘画，在他的境界里，绘画永远在社会之上，在他个人利益之上，是形而上的。绘画拥有这份骄傲。

回国十年，他不参加我们普遍认为重要的展览，仅仅在回国那年由工艺美院安排办过个展，类似单位聘用的汇报。此后几年只为了朋友参与几次展览，哪怕是在很小很小的空间。他依然像个无家可归的homeless，完全不顾个人得失。

丹青画画笔法细腻，长相儒雅俊朗，使我们常常忘记他是个仗义率真的顽童。他不屑于战舰和阵营，宁愿独自承担，相信绘画的尊严。我们也相信绘画的尊严，但我们常常忽视丹青已经走得更远，以更大的胸怀面对我们赖以生存的土壤和文化。

小东　2010年3月25日

注：2010年春，我以"静物画"陪学生翁云鹏办了一回展览，刘小东策划，并为我写了几句，现移来增色。
——陈丹青

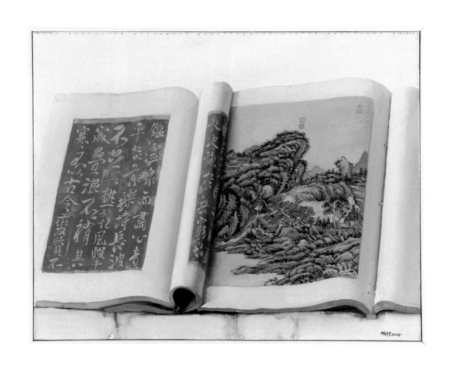

　　新世纪回了国，任了教，很快给招生规矩气糊涂了。 2004年底递了辞呈，气顺了，晃悠到2005年春节，心想几年没画画册了，就猫在团结湖寓所弄了几幅。此前我未临过太宗的字和麓台的画，一试手，字难临，青绿山水容易，容易到出乎意外。写实油画自古以来的问题，是难度，写实绘画之在今日的失落，也在难度：谁还辨识难易之间的滋味？而技艺之难，是难在看不出难——固然，毛笔在宣纸上弄到王原祁这等效果，很难很难。大都会美术馆藏着他的长卷《辋川别业图》，那份性感，如北方人形容十七岁姑娘："跟鲜葱儿似的！"我每看见，就心里痒，此番临了半页王原祁，算是痒了一痒。其实，倪瓒、黄子久、文徵明、沈石田、董玄宰……哪个不性感，我明白了，我这样的沉溺其间，原来是好色呀。

《唐太宗与王原祁》布面油画 61×50 cm 2005年

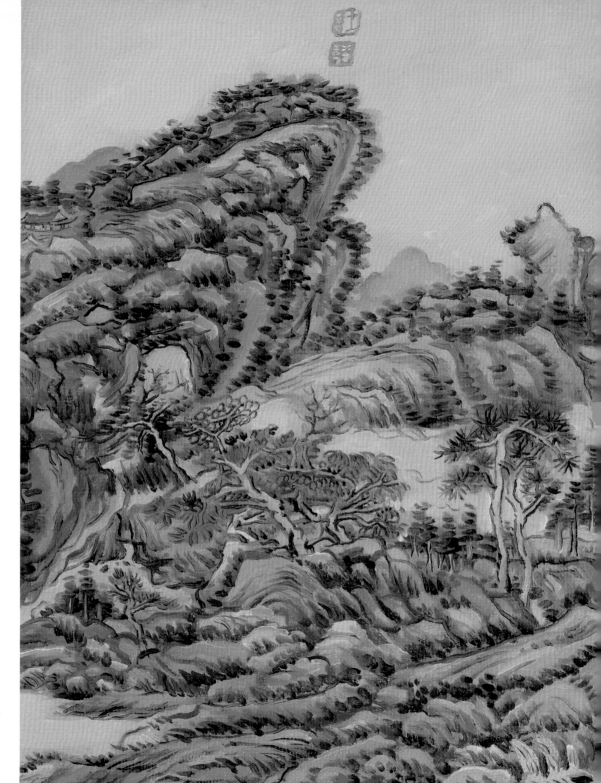

《唐太宗与王原祁》局部

《渐江双重奏之一》布面油画 60.5×49.5 cm 2005年

我喜欢临渐江，倒不为性感，而是他的萧条与素心，还有，这位和尚会观看，会写实。后来弄到一册日本珂罗版集册，有他画黄山的系列，无不好，直如走在黄山道中。明清山水画的山景大致虚拟，写实如沈周、文徵明，画中有炊烟、有人家、有田垄，渐江的写实，却在他无意间真的看着山，真的看着树，几几乎有点像西洋人那般观物了。2003年在故宫馆阁撞见这份黄山系列的原件，竟是淡彩，又兼真迹，立时满纸性感，弄得我剧痒。后来得识一两位故宫中人，央求他们哪天容我私下好好看看，都说没问题。我的妄想，其实是借出来对着原件临，不好意思说出口，说出口，也只令人家作难——眼前这两幅画也选自日本珂罗版，不是黄山系列，而是渐江和尚罕见的篇什，不晓得藏在哪里。拍卖行年年弄些古画出来卖，诸名家的真迹与伪作，所在多有，但很少见到渐江的作品。莫非这几幅也给日本人买了去吗？

1998年秋，香港观念艺术家荣年曾给我的静物画办了个展览，二三十件画上墙后，我忽起厌烦：所有画布都是长方形的，每幅画中的画册又是大小不一的长方形。单只画着一幅，觉不出，满墙的长方形阵营，令我沮丧。这回要在苏州博物馆挂出来，我又心慌了，又是连篇累牍的长方形！怎么办呢，人对自己的愚行总有遮掩改窜之道：画册排版时，设计师赵妍女士细细地替我切割周边，好啊！对啊！除了我画的画册，全画不过是一块白布，去掉长方形白布，仅印制画册掀开而弯曲的边际，不就遮了丑么？固然，画册中的画仍是横竖不一的长方形，但混在不同形状色块中，总归不再那么讨厌。人若是夸我：哎呀你这幅国画画得真好，我总要辩称：不是啊，我画的是画册，不是那幅画。有道理么？艺术家不讲理的。电脑修版也不讲理，且能助我自欺而欺人。画册本身虽也长方形，但捧在手里，人只看"画"，不看"画册"——我就是看画看得走了神，看见了画册，于是弄出一大堆长方形，画起画册来。

《渐江双重奏之一》 布上油画 61×49.5 cm 2006年

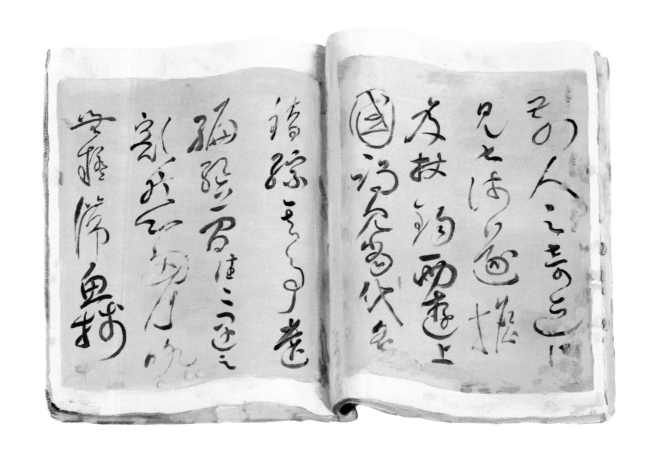

《日本珂罗版张旭狂草帖之一 》木板油画 55×30 cm 2008年

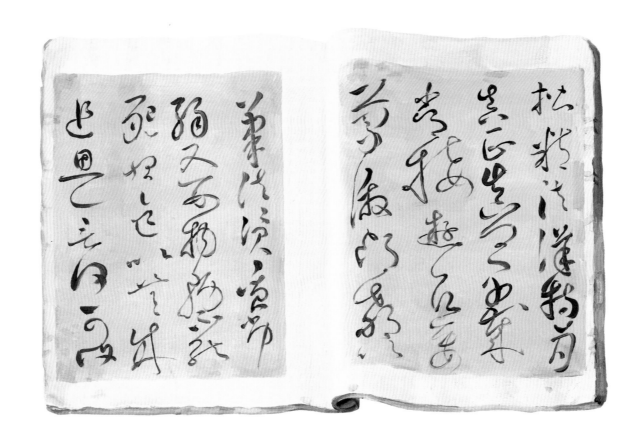

《日本珂罗版张旭狂草帖之二 》木板油画 55×30 cm 2008年

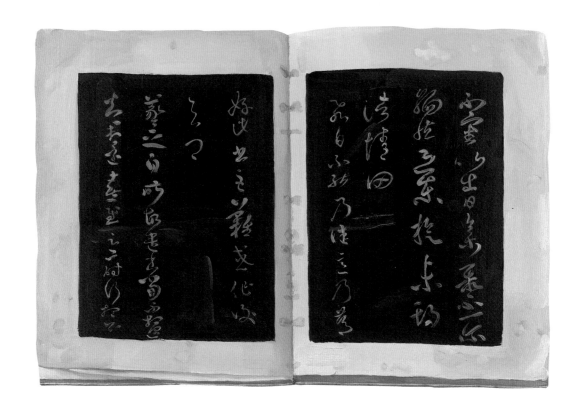

在清华美院教书时，弄了一堆小木板，涂了料，预备画画。木板画的渊源较布面画更古早，文艺复兴早期，宗教画全画在木板上。我用木板，取其平，这些静物画的通则是毫无纵深，只是书面与纸面，平而又平。书法帖，全是符号，不是图像，九十年代但凡选用书帖，我总要和山水画册并置，聊作陪衬与对比，尚未走出图像的思维与审美，单画书帖的意思，则早就有了，待2008年春节假期近半月，就画了几十幅，手气渐顺，最后画到唐太宗遗迹（见右页），片刻画完——当年初画"国画"，画完了瞧瞧，有点奇怪：这算什么呢？现在单画书帖，画完了瞧瞧，更觉奇怪？这是画吗？不能说是，也不能说不是。但自从九十年代画了大型并置，我渐渐肯定了一种状态：不要去想，也不必知道你做了什么。为什么不要去想、不必知道呢——也不要去想，也不必知道。

《魏晋书帖》布面油画 60.5×49.5 cm 2008 年

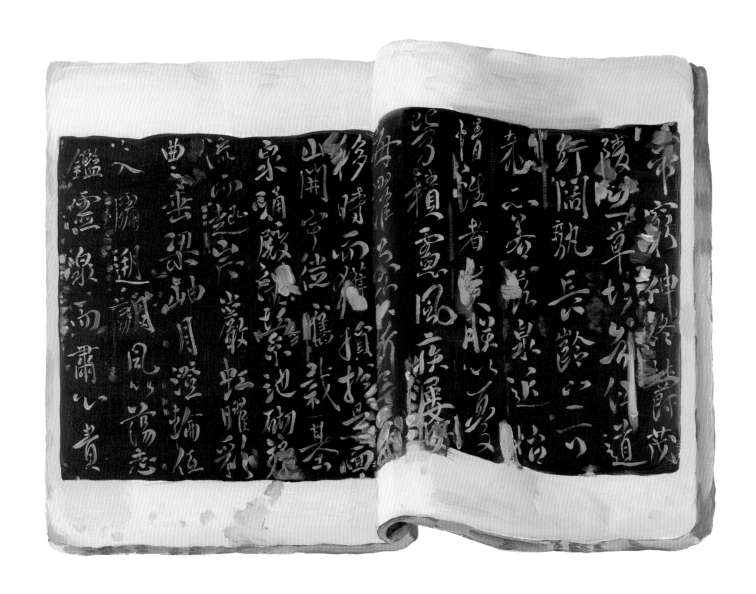

《日本珂罗版唐太宗书帖》布面油画 50×40 cm 2008 年

地震了。为换钱捐款，我头一次画大尺寸画册静物，画中每一画册大于真书的六七倍。这原是在纽约就想做的，画室太小，做不成，回来后不务正业，延宕了，说来可惨：地震教我做成了。因开画即在地震后翌日，大规模捐款措施尚未启动，我就找时尚芭莎的苏芒女士，她弄过几次时尚捐款，有点经验，画成后，就请她派人扛走了。钱会到灾民手中么？我当然不信，但人总得做点事。有私念吗，当然有，就是，总算我画起大幅静物来。此后试了几幅，更加用心而专注，都不如。这又应了我的经验：凡初起做的头一件事，总归有种好。为什么呢？因为你不知道会做成怎样。"不知道"，是珍贵的状态，现在年轻人处处看轻自己，跑来讨教，我说，你要看得起你的画，几年几十年后，你未必画得出——他们不太相信的样子，他们还没老。

《中国的山川》布面油画 250×180 cm 2008 年

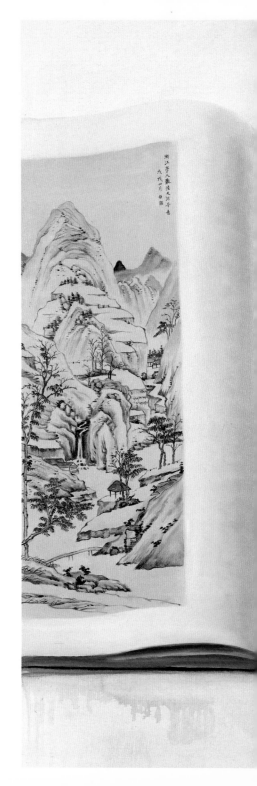

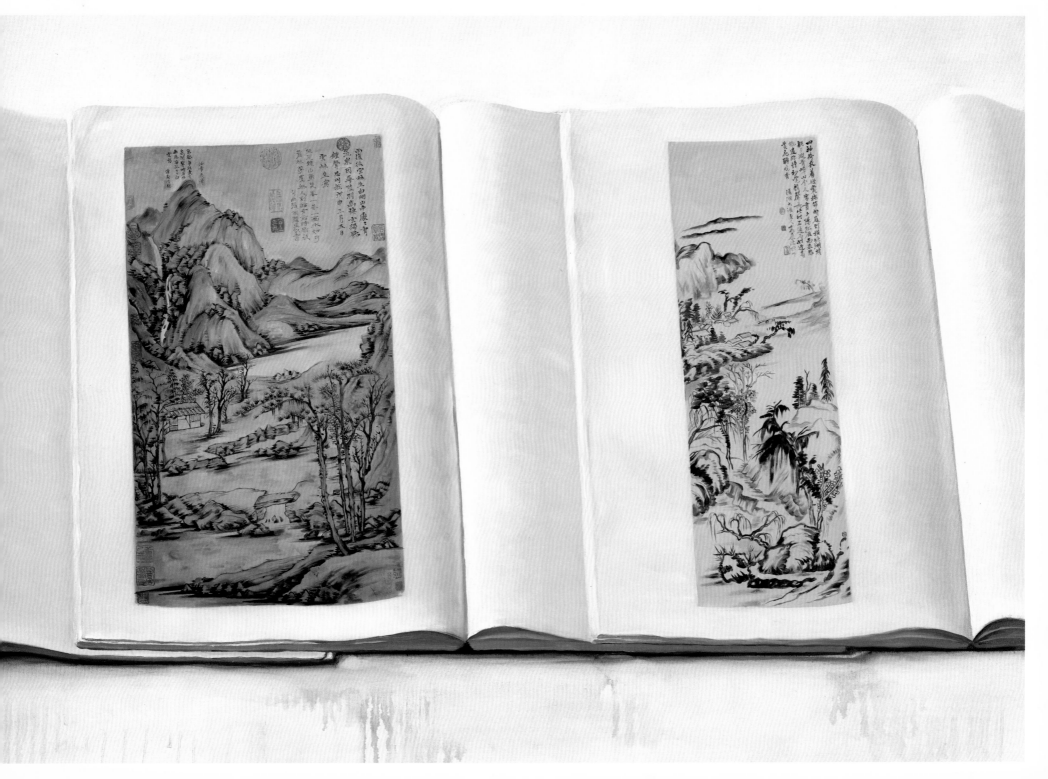

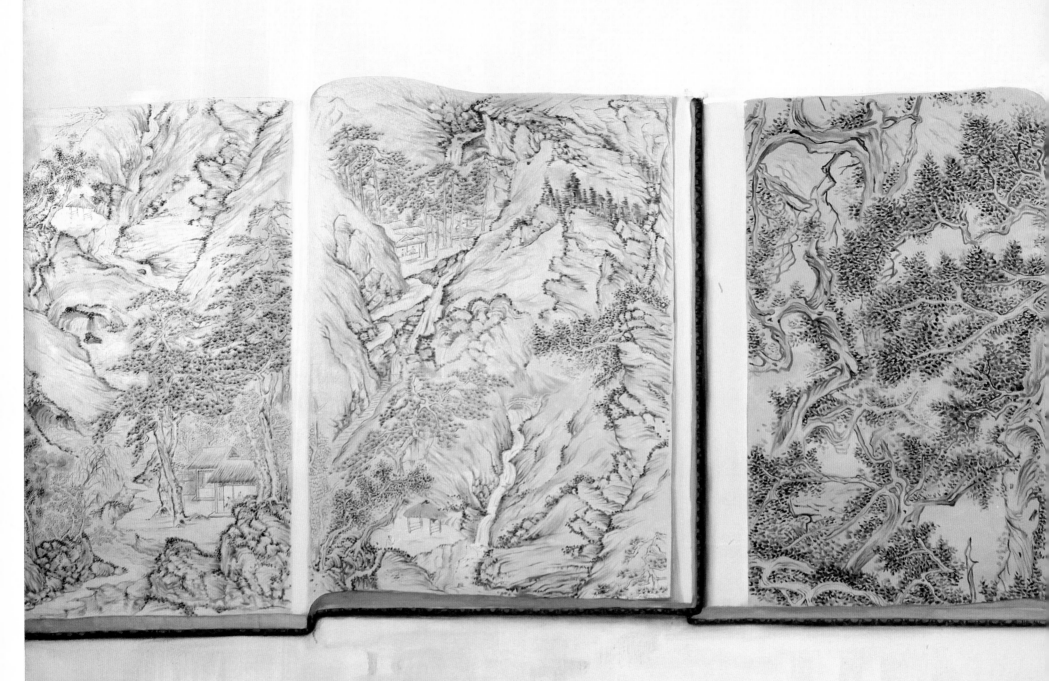

《台北故宫版文徵明》布面油画 250×180 cm 2008 年

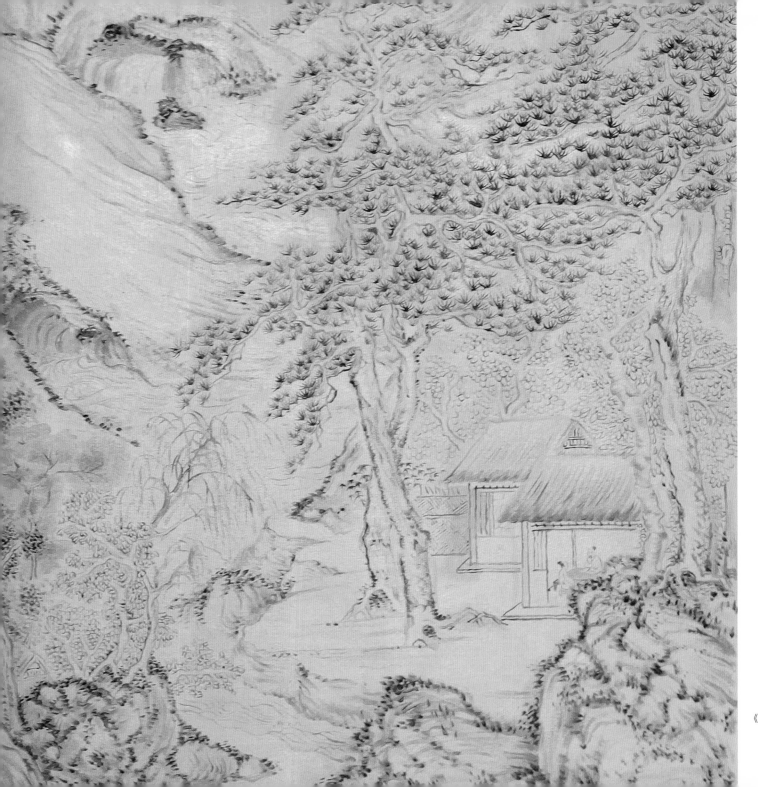

《台北故宫版文徵明》局部

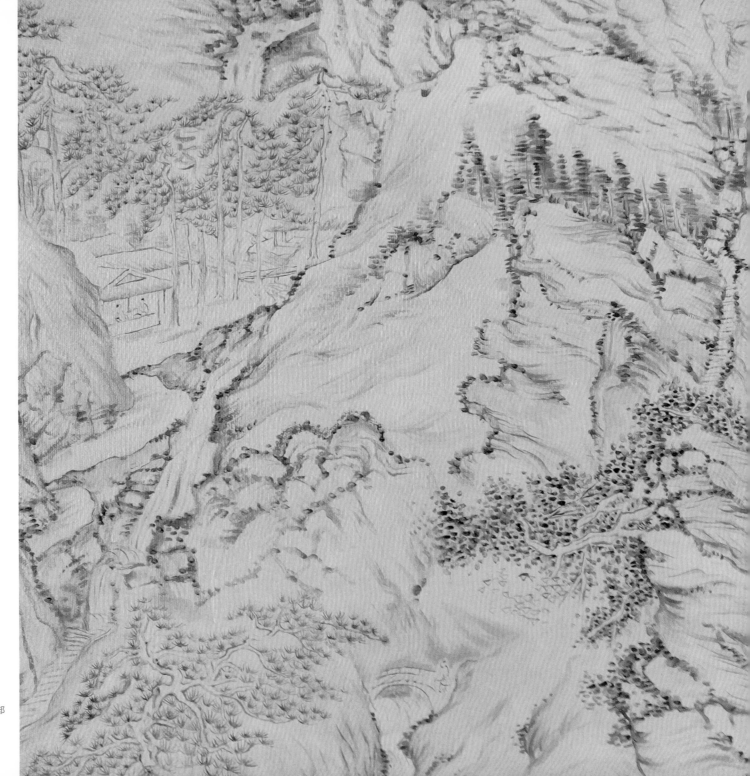

《台北故宫版文徵明》局部

《游春图及其他》布面油画 250×180 cm 2008 年

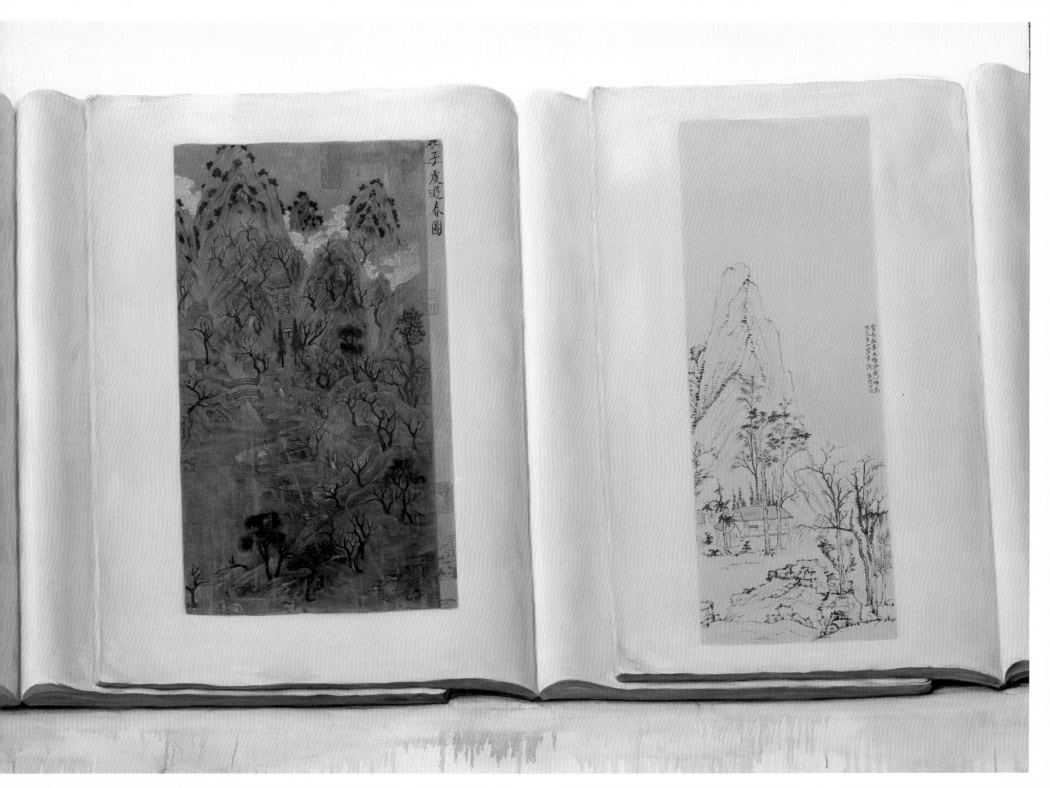

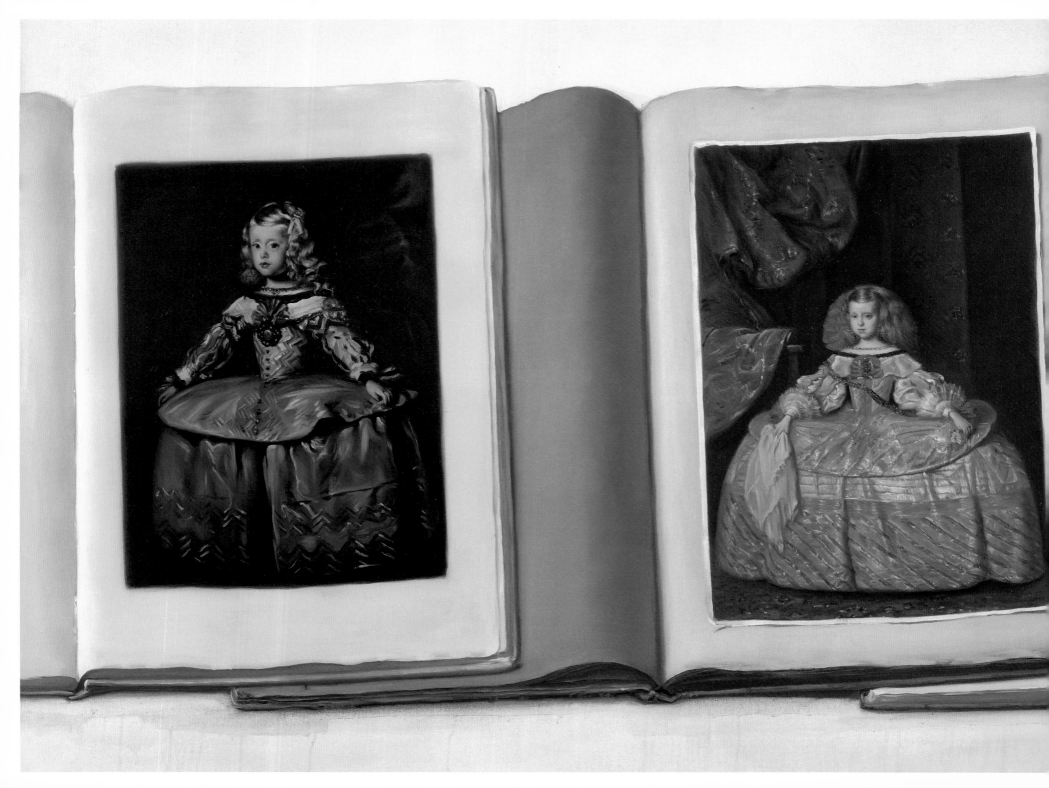

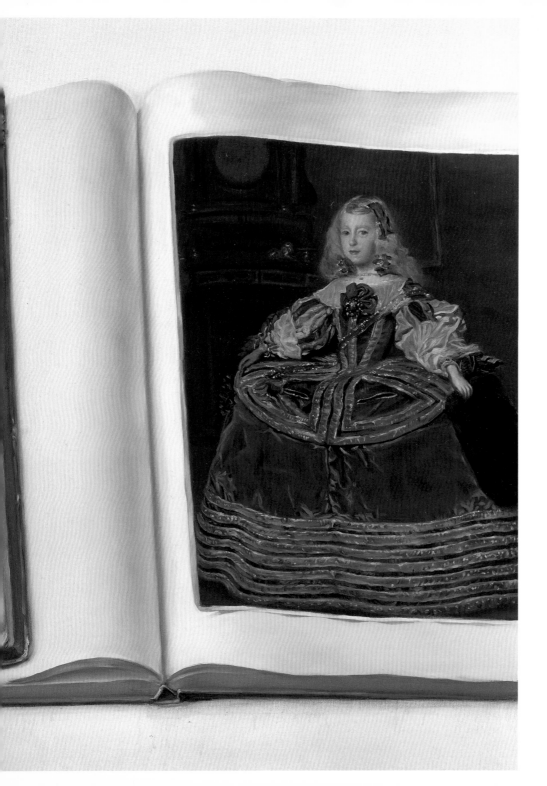

《公主与宫娥》布面油画 188×137 cm 2008 年

这就是后来画的几幅大静物，缩小到画册上，不见其大，一如小画印出来，不见其小。放大的山水画面，顶多也就画两三天，展子虔的《游春图》局部却是花了一个月时间，我要画出岁月的包浆，绢丝的裂痕，不由自主给卷进细节，画俗了。公主与宫娥，原本是极潇洒而美丽的画面，一认真，板滞了，倒是为此画画的小稿子（见右页，原作和一般手提电脑那般大），松爽灵动。我总恨自己克制不住地面面俱到，而我临摹的大师，无不好，处处诱我陷进去，不可自拔。几时能像这样地意思意思、逸笔草草，多好啊。

《公主与宫娥》小草稿 布面油画 39.5 × 30 cm 2008 年

　　2010年，我的大部分时间可以画画了。画人、画写生，偶有间隙，还是画书帖。上海老友汪大刚，为上海博物馆拍摄画作并设计画册多年，送我一套仿真版的《淳化阁帖》，我欢喜打滚，冷静下来看看，很难画，右页这幅，只是一试，仍画在木板上，给人瞧见，总是说："喔呦丹青，你练过书法呀！"这是误会。我没有书案、毡子，没有文房四宝，一年四季为应酬写几幅字，那是有的，大抵借人家的书案笔墨，此其一；我这根本不是书法，而是画字，用的是排刷式的油画笔，不是毛笔，此其二；书法与水墨的难，是下笔就算，不得改动，油画画字，不佳，一笔抹去，再写，此其三；最后，古人的碑，神乎其神，可是刻碑匠据说不识字，这一条，可解我的"画字"了。我虽识字，但不研究书法，我画了这么多董其昌，从不想弄张宣纸画国画。那我为什么画书帖呢？书帖好看。为什么"写"得"像"呢？我能画人脸与人身。我已说过：随便画什么，我的快感，很幼稚，很低级，就是画得像。

《日本珂罗版唐太宗书帖之二》布面油画 55×41 cm 2010年

《淳化阁帖集善本之一》木板油画　76×61 cm　2010年

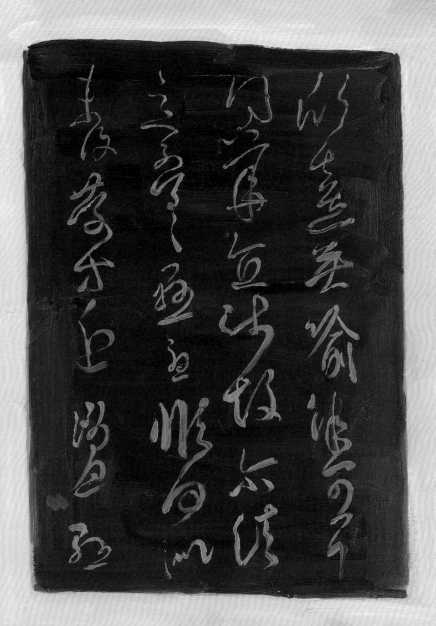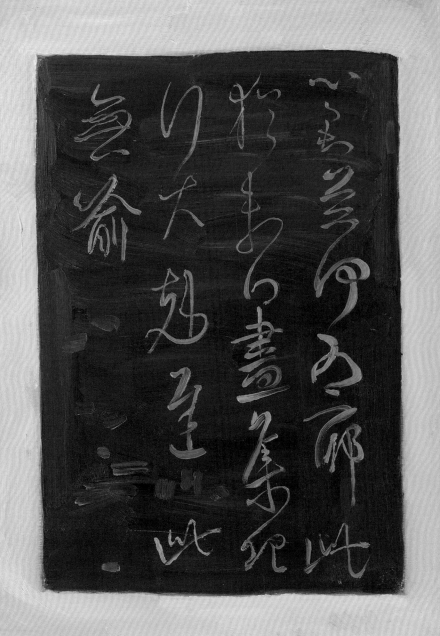

2014

　　算来又有四年不画画册了。苏州博物馆陈馆长不来，我会画些什么呢，他来了，我就故伎重演画画册。"文革"自学，我们十来岁就习惯听人派任务，而且巴不得：画个毛泽东或华国锋啊，叫去帮忙弄个阶级教育展览会啊，最开心是混进连环画学习班，不必下田，不必做饭，吃食堂，那时手里领到一叠薄薄的饭票，立马浑身是权力的优越感。这种习惯的坏处，是没有"自己"，好处呢，就是会干活，会交差，会把一件事情按时如期做成功。美术史的经典，七成以上是订件，党的说法叫做"任务"，而且光荣，现时的说法，就是有人要，而且得钱。我这些玩意儿虽非任务，也非订件，但展期排定，你就逃不了这趟活儿。所以我的写作、画画，常是截稿期和展览日逼出来的。年轻时催逼一来，登时站起做事，现在老油条了，今岁晃悠到七月，眼看十月将近，这才慢条斯理画起来。我尝听人说，哎呀，心情不好，状态不对，改天再画吧。我却相反，没心情，只管画，画那么几笔，瞧几眼画册，性子就上来了。

　　这些年我很少进到自己的画室，赖在高碑店中国油画院没完没了地画活人，那里的画室有天窗，但画册全在自己的画室里。北窗光明斜着铺进来，每本画册的页面，于是有光影。三个月画下来，我已停不住，活像《摩登时代》的卓别林——他演个工人捏着两把老虎钳，转啊，拧啊，终于抽筋发疯了，停不下来，大街上见着丰胸的妇人走近来，也扑上去照准圆圆的纽扣狠狠地拧——怎么办呢？今天是十月八号，画册下厂的截稿期到了，月底的展期，还剩十七天，我只好收起画册，泡上画笔，跑去做画册。艺术，并不自由，画画，就是交差，展览呢，杜尚说：你得出于礼貌，让别人高兴——我怎知道别人高兴不高兴？我自己三个月来的高兴，只得暂时停止了。

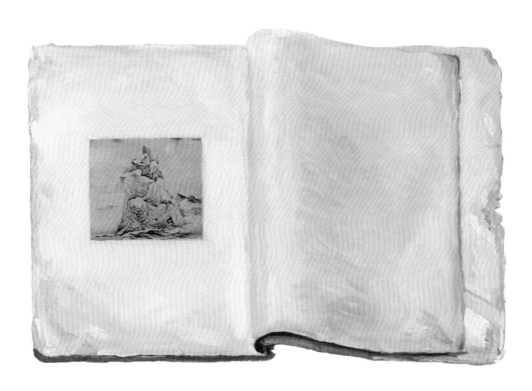

　　九年前画了同一画册的几幅渐江，今夏初起的头一幅静物画，还是选了渐江。这也是他罕见的篇幅，也不知藏在哪里。数年不画画册，手总是生的。画完后，比比九年前的旧作，忽然我就翻出一大堆西洋画家的画册，画起来。顺便一说：我做书，做画册，办展览，喜欢顺着作品完成的时序，排列文与画。你弄得忽而好些，忽而差些，忽而如此，忽而不如此，有时是觉知而没奈何，有时是不觉知却有所奈何，总之，当局者迷，惟时间从旁看着。我印出这些画，是要时间也一并跟着的。

《渐江》布面油画　61×50.5 cm　2014年

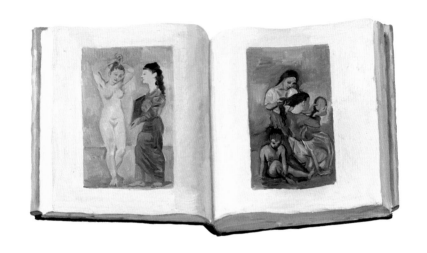

　　毕加索。没办法。他过时了。但他是个魔鬼。魔鬼不过时。书中右侧那幅画就挂在大都会美术馆，很大，草草涂抹，生气逼人。左侧那幅不晓得挂在哪里，算他玫瑰色时期的作品吧，专画穷贱的人。梳发女子是妓女吗，还有个女孩捧着镜子服侍她。右页的俩女子支着下巴，瞪眼看过来，两幅画前后相差大约六十年。人问杜尚，你们年轻时都谈论塞尚吧，答曰："不，我们谈论马奈。没有马奈，现代绘画不可想象。"青年杜尚活在一次大战前后，马奈已死将近三十年，晚生这才开始理解他。塞尚死于1906年，被真的理解、真的供奉，怕要捱到二次大战了——是的，现代绘画不可想象没有马奈，可是马奈想象不到半世纪后，一张女人的脸可以这般画法。我一笔笔画到眼睛、画到嘴唇时，忽然活生生见到这个人：其实他画得非常像！倘若我们盯着一对眼睛，想起一张嘴，人脸确乎是这样。

《毕加索双重奏》　布面油画　60.5×50.5 cm　2014年

《托腮的女人》　布面油画　61×50.5 cm　2014年

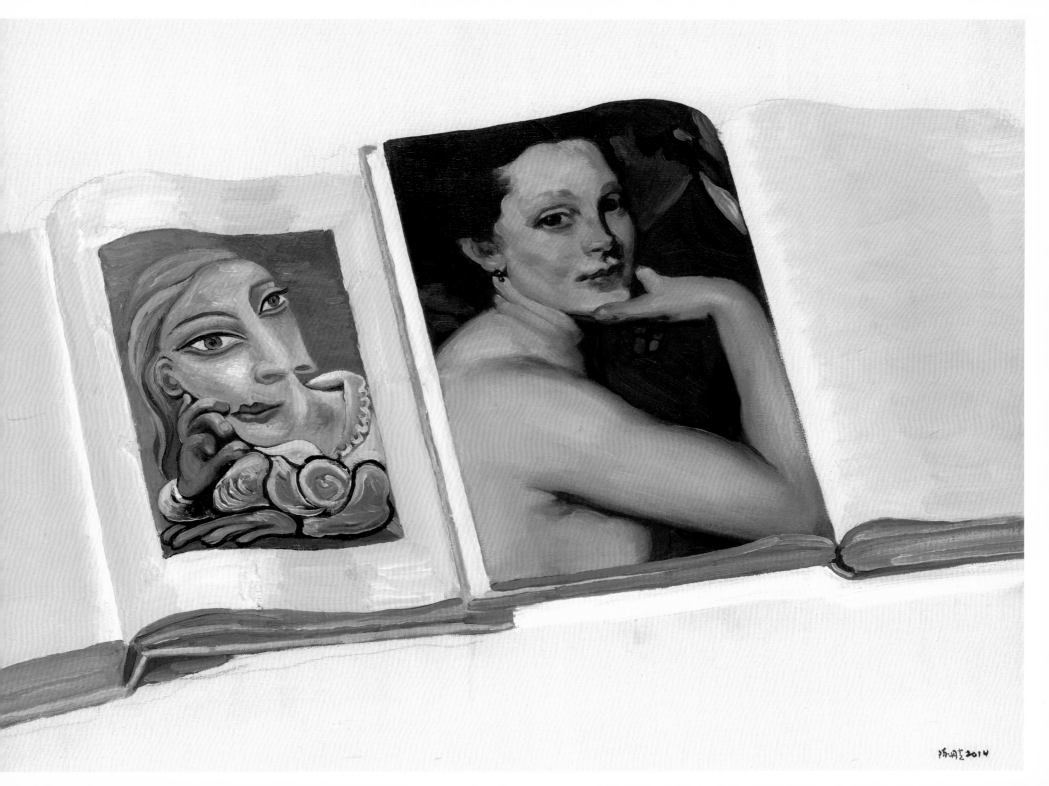

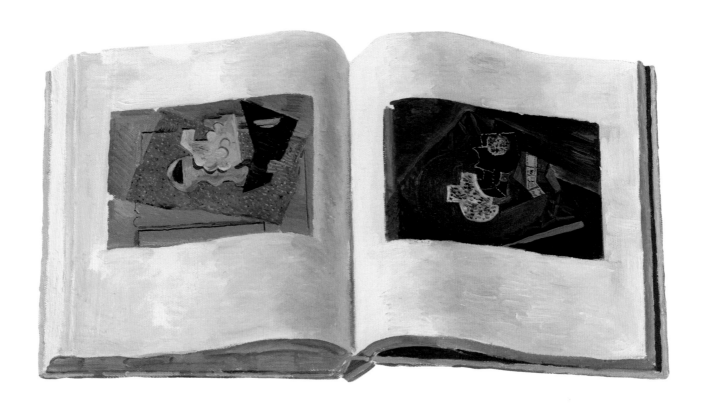

《毕加索之一》 布面油画　60.5×50.5 cm　2014年

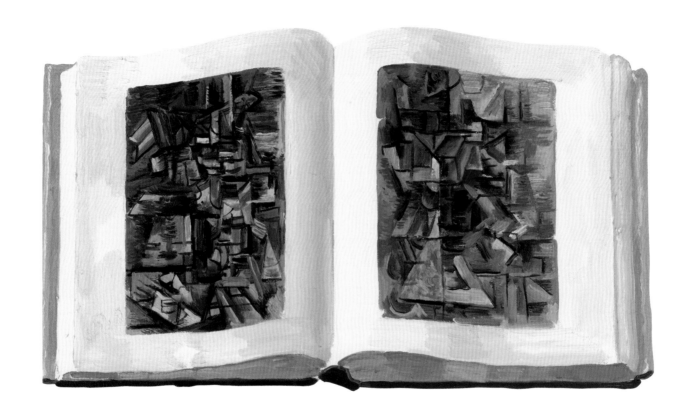

《毕加索之二》 布面油画 61×50.5 cm 2014年

迄今，立体主义经典似乎从未来过京沪。抽象画、后现代，倒是来过。我以为二十世纪最性感、最斯文的绘画，是毕加索与勃拉克的立体主义，远比后来的各种抽象画更凶狠，更革命，同时，更有书卷气。我买了好几本立体主义画册，今次总算可以试试了，第一幅画的是拼贴，算是温和的立体主义，第二次画真正的立体主义，好高兴啊，一高兴，就给横七竖八的结构和笔路绕进去，全部画坏——我自称是在画"那本书"，但每次画好书页（有点烦），就赶紧去画"那幅画"，他怎样，我就试图怎样——很快，不由自主被人家带走了，忘了是在画书，忘了这是我的画。老天爷！我在何其不同的画家之间忙来忙去啊，我爱他们每一个。当我没头没脑描摹时，心里涨满倾慕，像是刚刚爱上。可是当画册换成哈尔斯或文徵明，我就完全忘了毕加索，我知道，哪天换了画册，我又忘了文徵明与哈尔斯。

右页是第三次写生立体主义——"写生立体主义"，不通，但我想不出别的词——幅面很小。电脑排版时放大切边，细节令我惊讶，好像不是我画的。就这么印一次吧，我想起毕加索那双牛眼。他要是瞧见电脑排版，眼珠爆出来。

《毕加索之三》 布面油画 60.5×50.5 cm 2014年

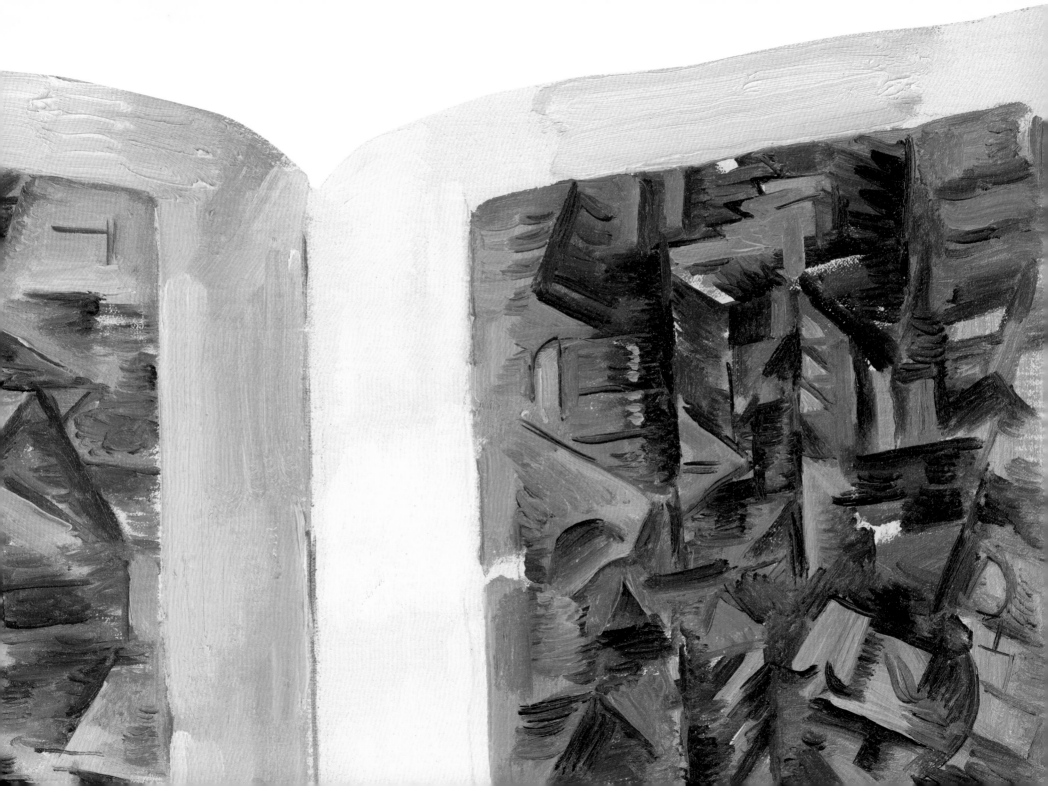

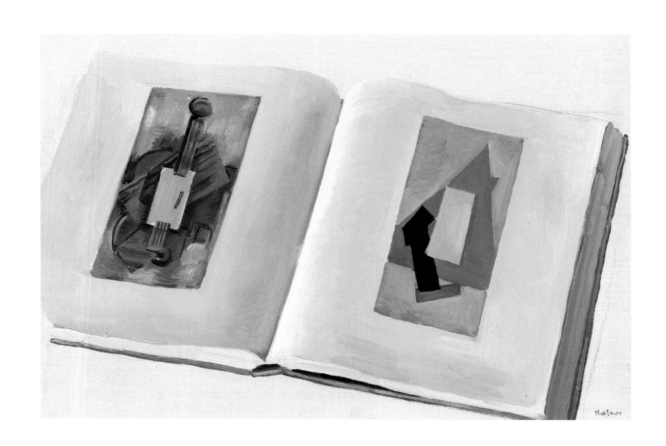

《毕加索之四》 布面油画　60.5×50.5 cm　2014年

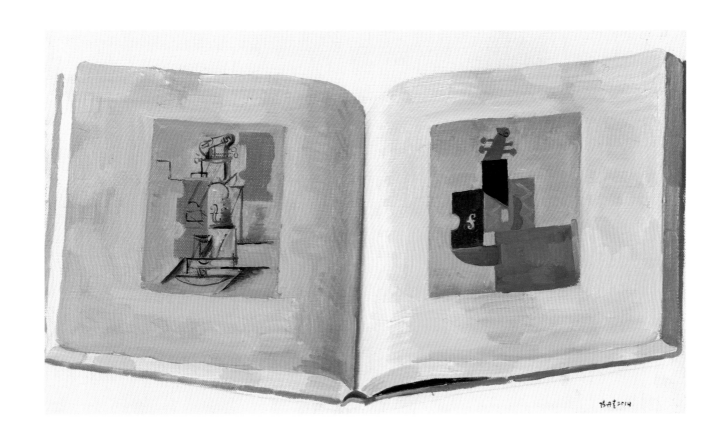

《毕加索之五》布面油画　60.5×50.5 cm　2014年

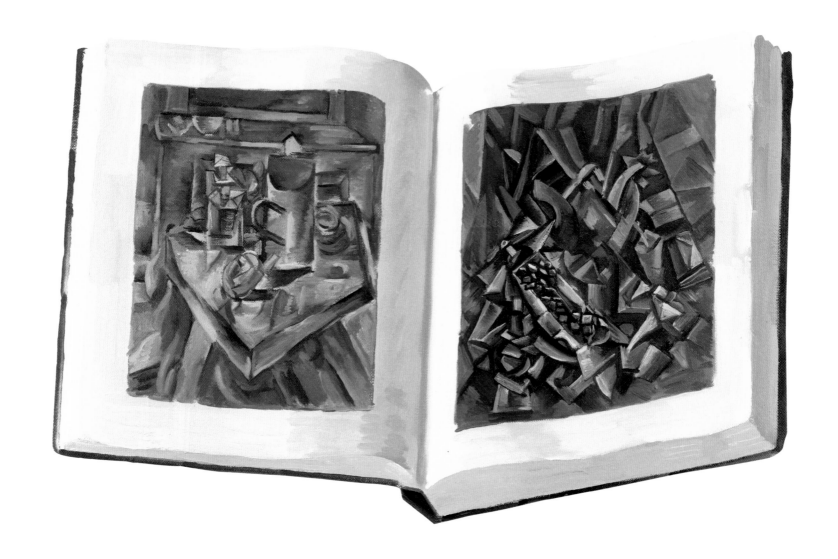

《毕加索之六》 布面油画　90×55.5 cm　2014年

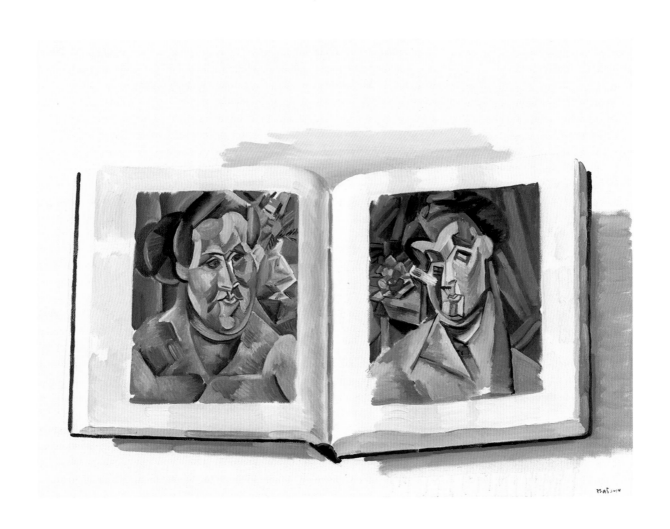

《毕加索之七》 布面油画　75.5×60 cm　2014年

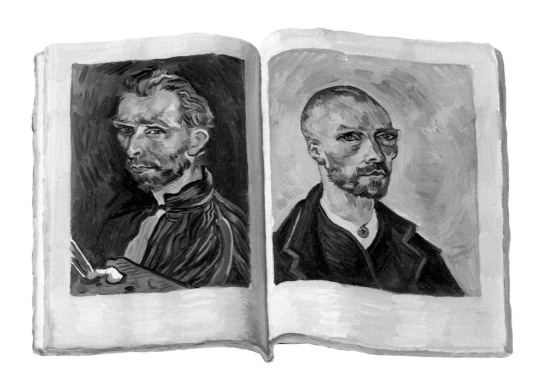

　　唉。梵高。七年前去了阿尔镇梵高停留过的精神病院，前年去了他在圣雷米艾养病的修道院，在他小卧室里，画了他床边的椅子，椅子上搁着他放颜料的小皮箱。1968年初，我不到十五岁，由恩师章明炎先生领去大师兄徐纯中家，头一次看到黑白版梵高画册。奇怪，我甚至不记得那是黑白的，因为年长的画友说起梵高，都是恶狠狠的上海话："喔哟！看伊那块柠檬黄！看伊那块普鲁士蓝！"我瞧着，满眼已是普鲁士加柠檬黄。后来在纽约旧书铺忽然看见了老版本的黑白梵高，正是上海弄堂的同一版本，立即买下。可怜梵高从未见过他的画册，要是见到黑白版，他会生气吗？好看极了，梵高的魅力丝毫不曾丧失，且被赋予新的气质。我画左侧自画像时，从他眼神发现他很爱自己，画右端的光脑袋自画像时（这幅画挂在哈佛大学福格美术馆），那眼神变得自弃而自信。我画右页团团转的囚徒时（这幅画居然挂在彼得堡），发现他多么雄辩地观察笼子里的人，像在画他自己。如我刚才所写：当我画他的那些天，我忘记所有画家，心里全是他。

《梵高看着我》布面油画　55.5×41 cm　2014年

《梵高的囚犯》布面油画　91×73 cm　2014年

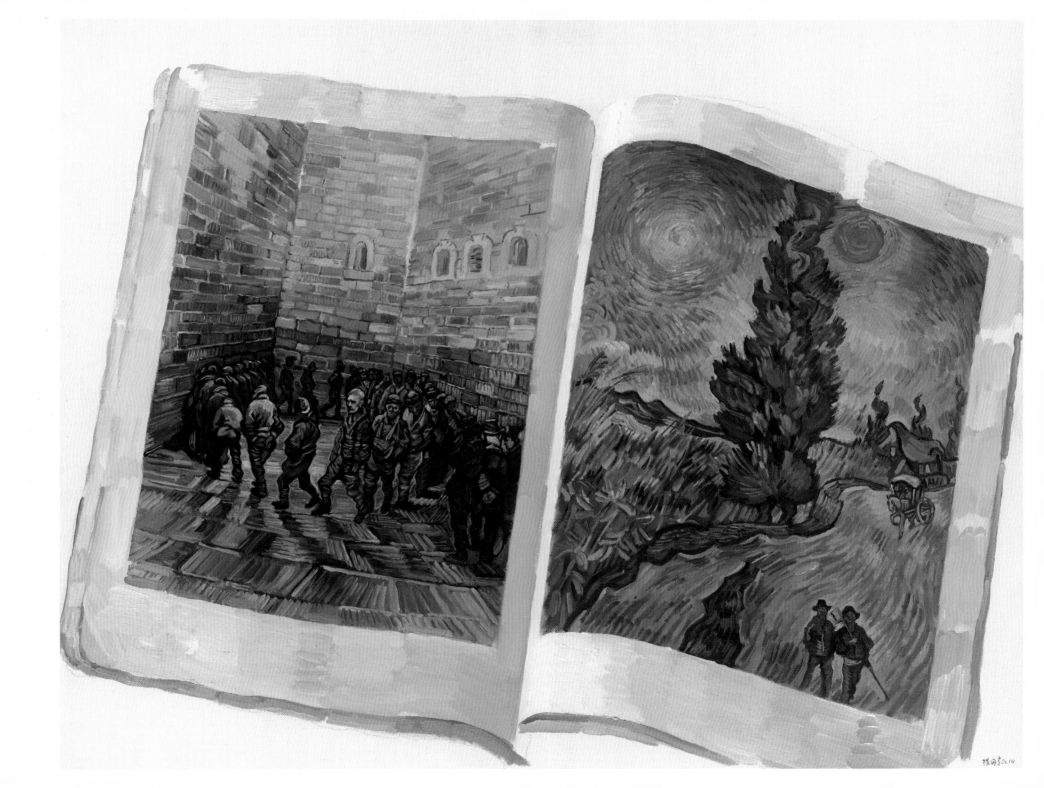

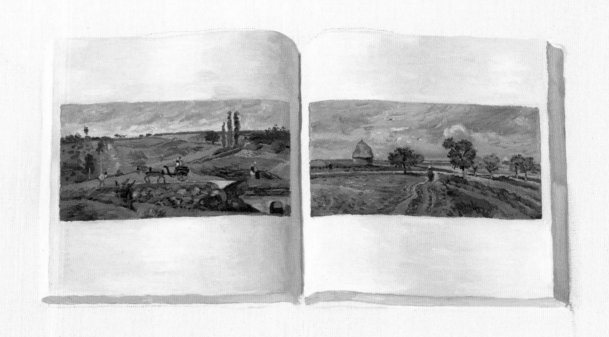

《毕沙罗之一》 布面油画 101×76 cm 2014年

毕沙罗。在东四环北路东风桥外颐堤港二楼，我忽然遇见毕沙罗。那里是新建的购物中心，有家新书店据说是新加坡人开的，竟有画册部，竟如纽约或香港的中档书店，排列着不少欧美出版（也许是深圳印制）的画册。近年北京已有不少书店进货国外画册，自希腊到当代，种类虽少，亦足幸乐！在欧美，毕沙罗专册也不多，毕沙罗的画印出来，则与原典相差十万九千里，可是在颐堤港买到的这一册，排版尚好，大大方方，我一见，就确定两三个页面可以画，立即买下：我哪想到在东四环外遇见毕沙罗？感谢改革开放。

我多么盼望学会画风景画，像毕沙罗那样画。珂罗是林中轻飚，毕沙罗是郁郁泥草。他在四十来岁前的风景，特别是画出这两幅林荫路的时期，实在好到拒绝语言，拒绝形容。可是他四十来岁时，十九岁的修拉闯进印象派圈子，点起彩来，憨人毕沙罗于是跟着学。六十岁后，他渐渐回到早岁质朴的画道——虽然印刷效果差之万里，虽然在画布中央只给他小小的位置，但毕沙罗还是处处令我惊讶而作难：要调出冬日阴影的蓝紫色，我须动用调色盘的所有颜色，而且必须像他那样，覆盖一遍又一遍。他早看透了色彩与光影，可他要去学修拉。

《毕沙罗之一》 布面油画　101×76 cm　2014年

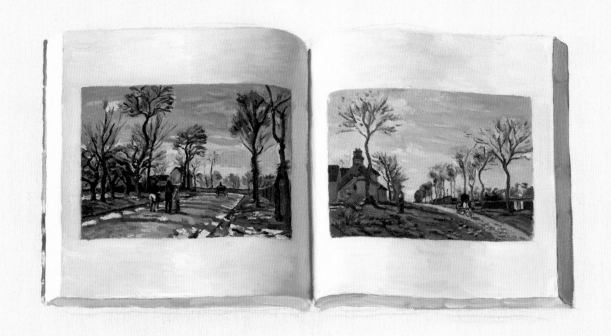

画毕沙罗太难了，我又回到毕加索，而且想起将两块画布拼起来。大画的诱惑于我不很生效，但大画好比大房间，自是开豁。两块布拼起来，好存放，好搬运，为什么早没想到呢——这幅画右端的女子是马蒂斯画的，略早于毕加索的红蓝时期。如今这些画由中国当代艺术家看来，几乎是古画，仔细算算，其时中国尚在晚清，忽而甲午战败，忽而公车上书，袁世凯组建北洋势力，孙中山发起二次革命。到五四运动起，毕加索的立体主义已画了十余年。我画这些画，时有今夕何夕之感：画册给了我两套时间，两份历史，两路线索：譬如，1881年，鲁迅与毕加索诞生，1924年，毕加索歇手不画立体主义了，鲁迅则已出版了《呐喊》与《彷徨》，正和北京的学者闹别扭，1926年，他便出京去了厦门了。

《连篇毕加索》 布面油画　152×101 cm　2014年

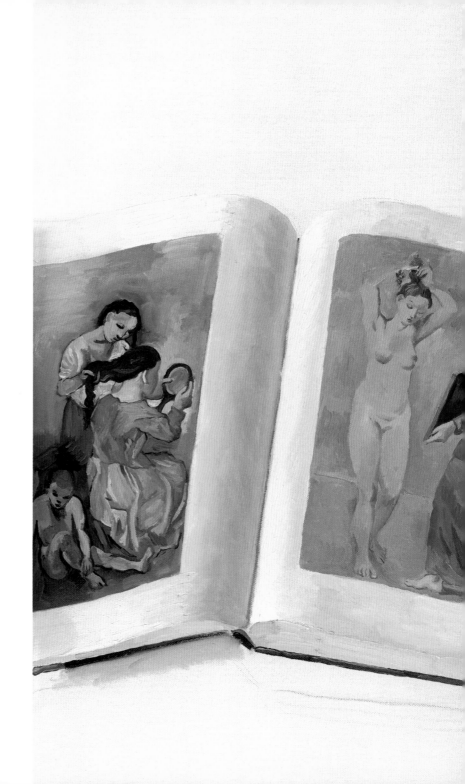

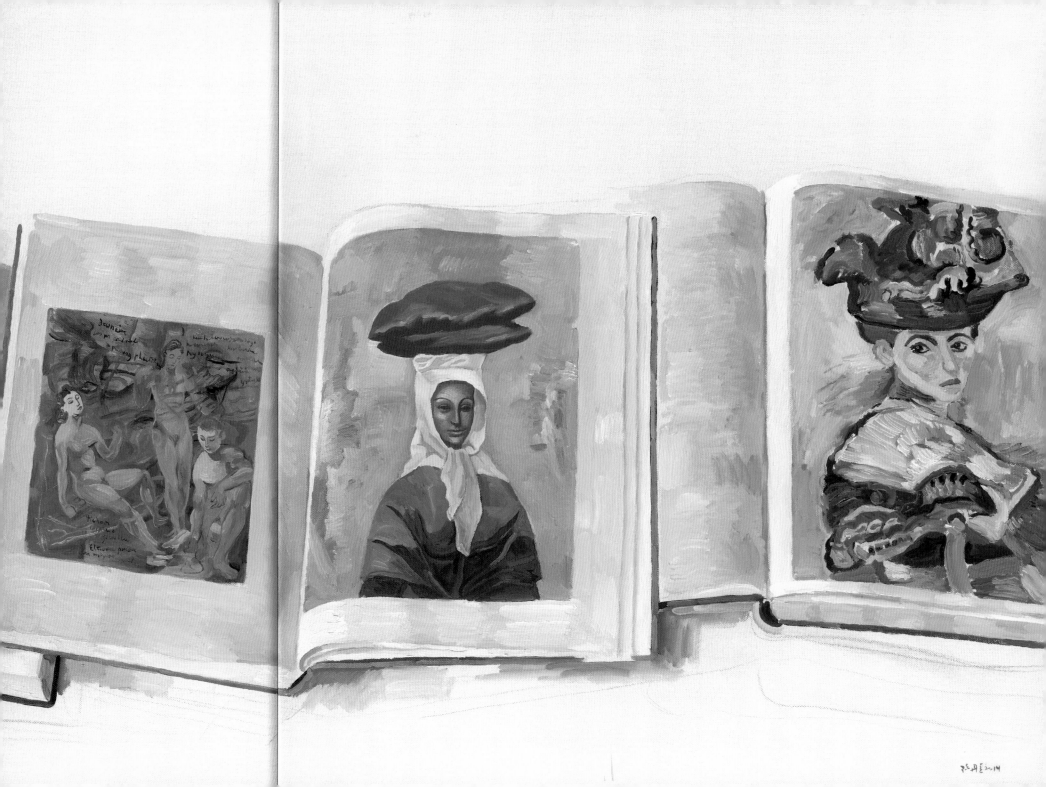

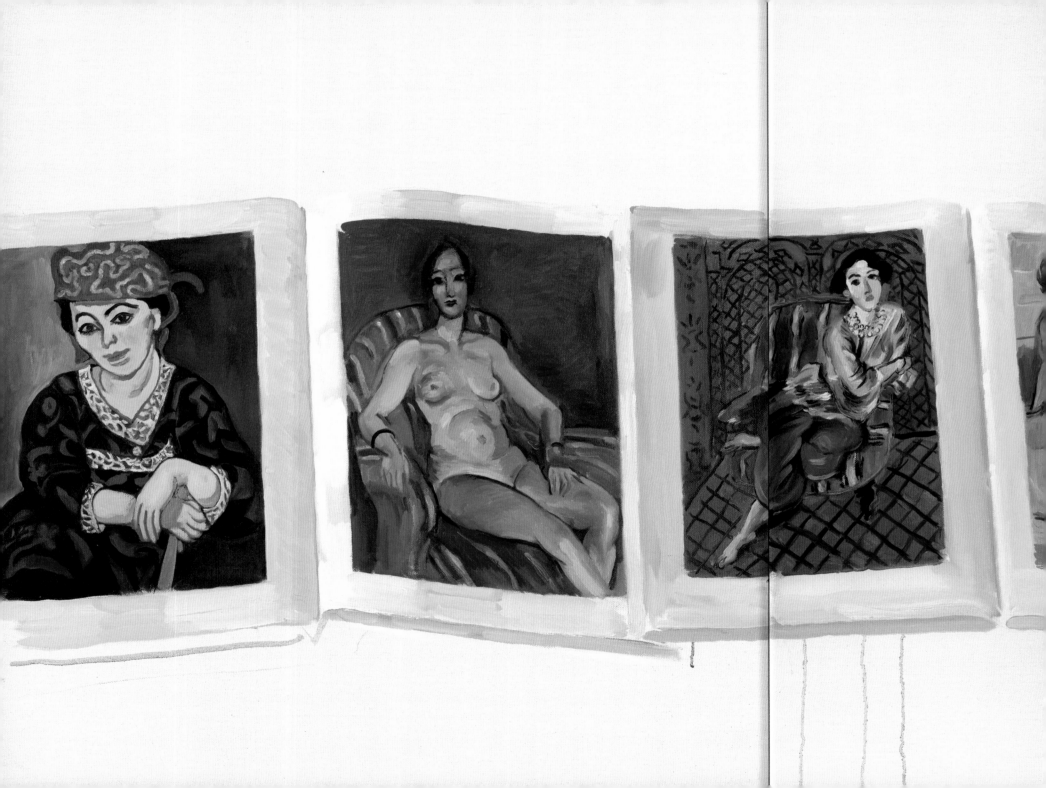

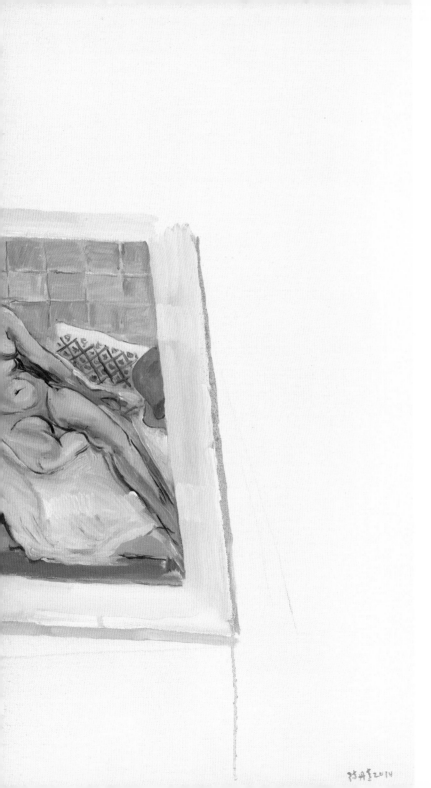

《马蒂斯的女人》布面油画 152×101 cm 2014年

　　笔性最近中国人的洋画家，马蒂斯是一个。但他喜欢的摆件、色彩与图案，是摩洛哥与土耳其。法国人殖民近东，兴逾百年东方情结，从沙龙画家忙到马蒂斯这一辈。我看他家里的照片，有块巨大的中国匾，看匾额上的字，似是清代。但马蒂斯对中国艺术发生兴趣的轶闻，不易得到，倒是毕加索又见张大千，又见张仃。说毕加索偷偷临摹齐白石的画，我将信将疑，中国画的那点意思，不必非得喜欢并了解中国画，马蒂斯的逸，其实是法国性。辜鸿铭说欧陆诸国的气质最近中国者，是法兰西，我相信。但这"近"的意思，不是人家像我们，而是，若两家遇见了，可以谈谈。

《马蒂斯的女人》局部

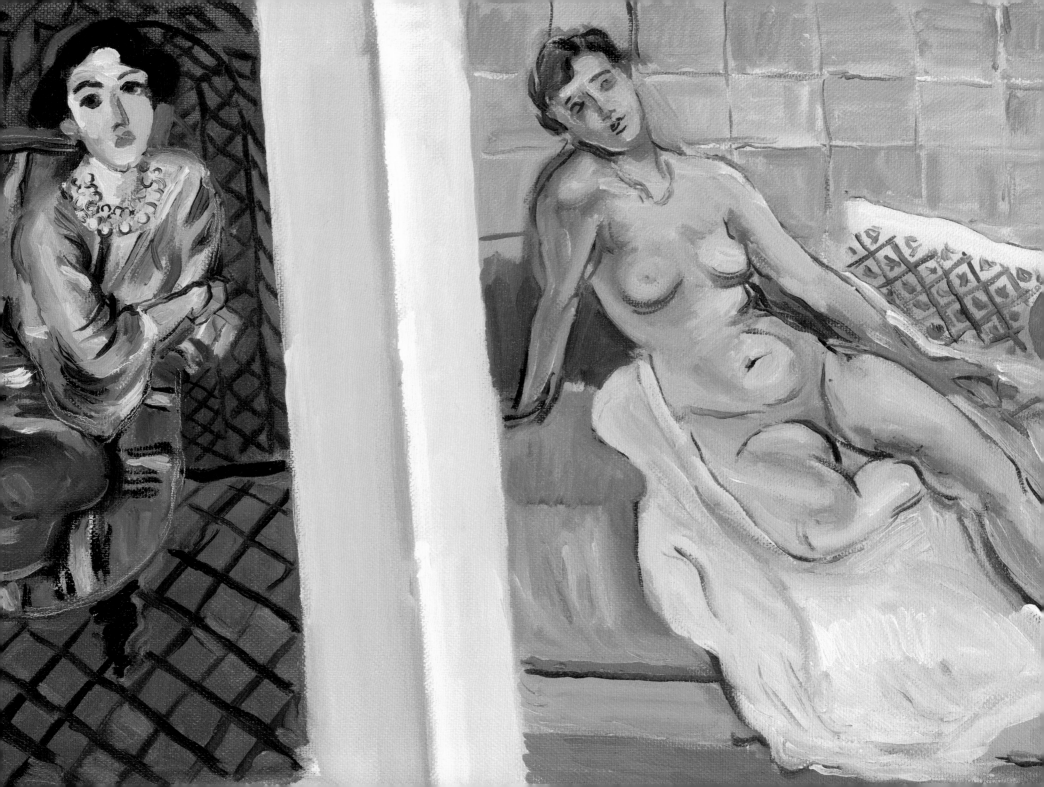

右端的德库宁，二战后著名荷兰裔美籍画家，抽象表现主义大将，2010年我在纽约看了现代美术馆为他举办的盛大回顾展，实在是条大虫。左端的施纳伯尔，意大利裔美籍画家，著名新表现主义新秀，略长我几岁，八十年代初，我眼看图中这幅巨大的画——大约六七米长，三米多高，直接画在几块毛皮毡子上，全画缀满真的鹿角——挂在苏荷区的玛丽·布恩画廊。他出名的作品是画布上粘满真的碗碟，夜里听那碗碟一个个掉下来。新世纪，他开始当导演，拍故事片，拍得好极了——写生前面毕加索、马蒂斯的画册，我的手松开些，一时猖狂，即翻寻我所买回的若干现代艺术画册，选了这两位。画完了看看，怎样呢？不怎么样。可是寻获每一主题后——倘若这类写生也算有主题的话——我喜欢画一对，于是就有了下一幅。

《德库宁与施纳伯尔之一》 布面油画 152×101 cm 2014年

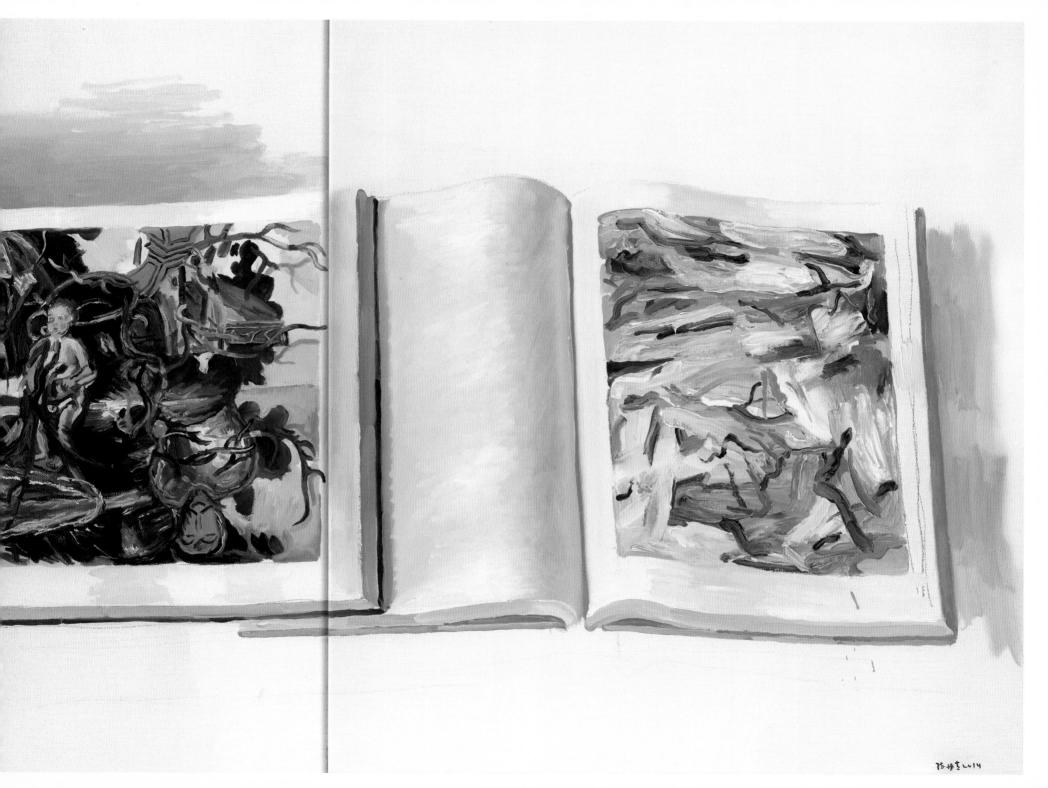

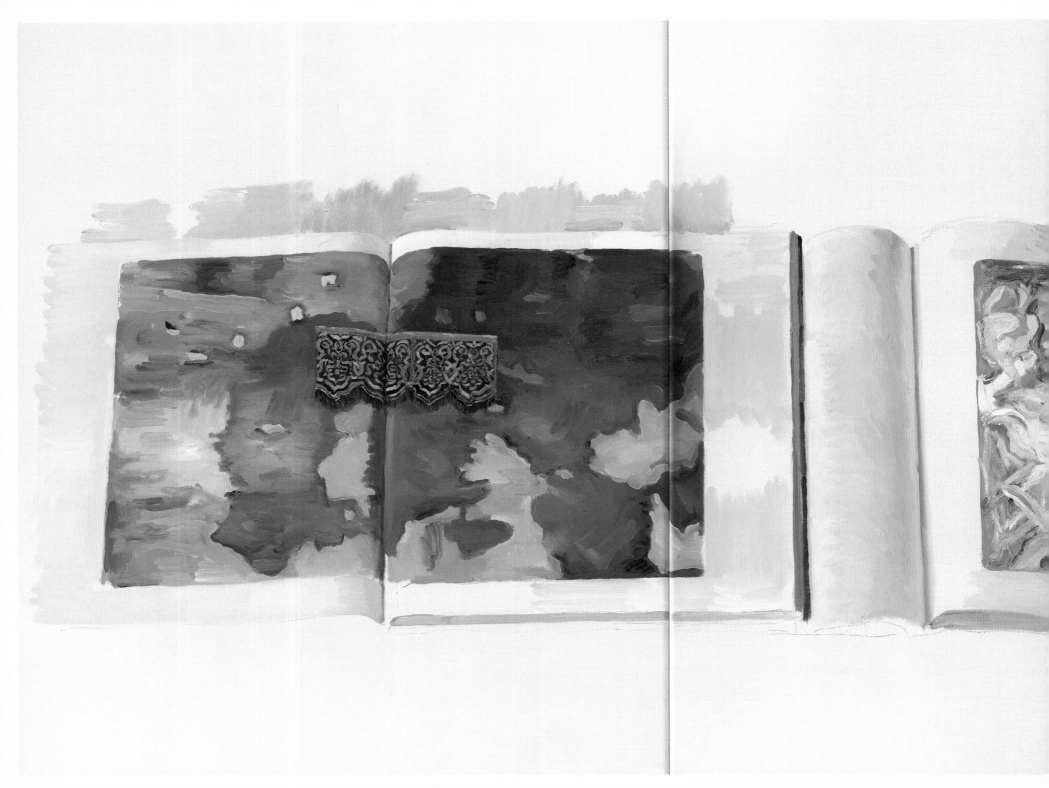

好像是2002年吧，我在纽约看了一项当代艺术大展，题曰《不卖的作品》，约请二十余位艺术家各人呈送一件不肯出售的作品，并写出理由——多有趣的命意，多么会策展——其中，就有左端这幅施纳伯尔的大画，八十年代我也见过，又见到，更喜欢。可是我的这幅画更失败，更愚蠢。为什么不宜选近现代画册？我曾试过摊开吴昌硕、齐白石，稍一看，即收回去。我也试着摊开装置或摄影的好画册，好看归好看，也画不得。是因我的写实性语法和传统感，只宜转译巴洛克之类古典美学么？元人明人的画何以也能朝我敞开，被我转译？我仿佛明白了一些尚未明白的什么。弄完这两件写生，我赶紧摊一地巴洛克画集，逃回十七世纪。

《德库宁与施纳伯尔之二 》 布面油画　152×101 cm　2014年

回到十七世纪图像，熟门熟路：其实我与十七世纪何干。这些画诞生时，沈周、文徵明大约已经作古，而我与明人更无干系——哈尔斯死于哈勒姆小城养老院，现辟为哈尔斯美术馆。我自阿姆斯特丹坐火车去过三次，单为景仰哈尔斯盛年所画的六大幅警察群像（大约等于我们的武警部队吧），人物等身尺寸，浑身盔甲锦缎，座中杯盘闪烁，哈尔斯画来有如刨瓜切菜。委拉斯开兹的侏儒与教皇，头一次临写，左下角那位小公主，倒是今春四月才跟着杨飞云他们去到维也纳，在艺术史美术馆对着原件临摹过，此刻又临一回，不知作何感想。我从画册临写委拉斯开兹，大致顺手，原典面前，事先即绝了妄想：能在画前站个一两天假装弄弄，也是福分。最左端的《伊索》面部，怎么也弄不对，抹去三次重来，最后只得认输罢手。排版时将之嵌进书页折缝中，遮遮丑，请勿细看。

《巴洛克群像之一》 布面油画 152×101 cm 2014年

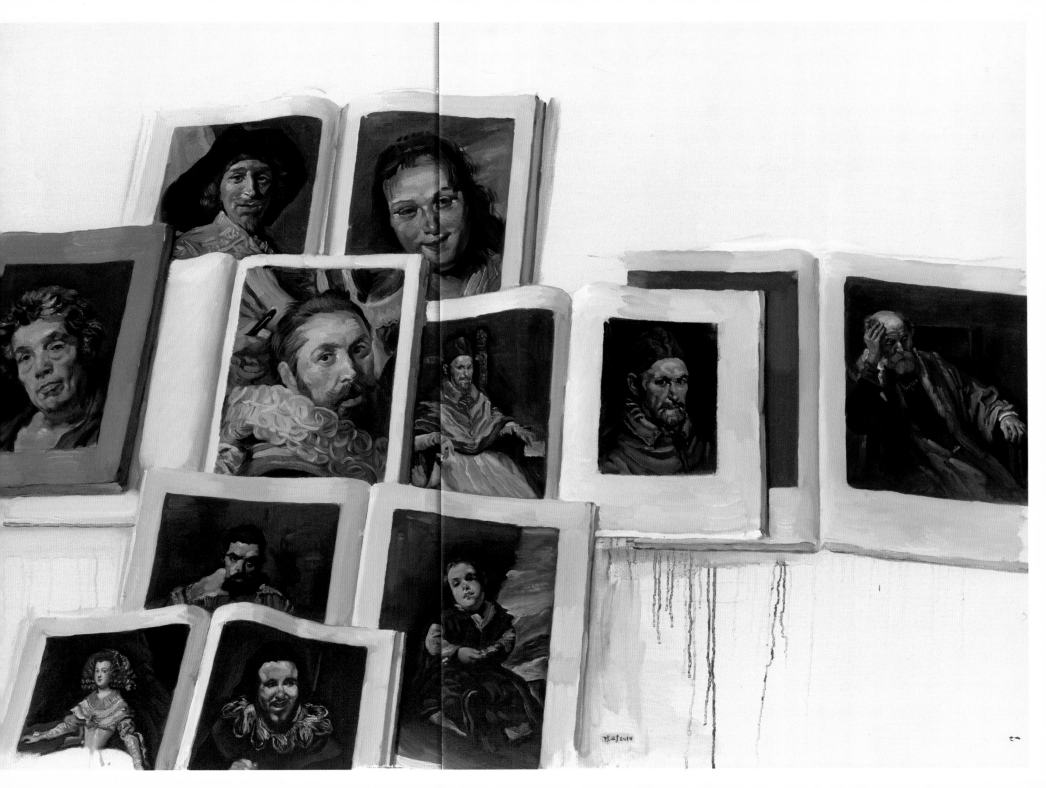

画了毕加索马蒂斯画册，得陇望蜀，试取现当代图像，讨个没趣；画了上一幅巴洛克群像，十一个页面，一页一个脑袋，到了这幅，可就得寸进尺，画了二十多个小小的脑袋——但不经细看。伦勃朗夫人的脸，画来画去，怎么就像个北京大嫂，左下端骑棕色马的西班牙军委主席，脑袋太小，十五年前仗着花镜还能仔细描，现在老花镜也看不很清，弄几下就算了。今年这堆画册静物——又一个不通的词——不再细抠细描。或因近年大刀阔斧画活人，手头放开些，或者很简单，老了，精力不济了。不少画家晚岁豪放，提香、伦勃朗、委拉斯开兹、戈雅……给论家史家大肆渲染，说成如何如何，现在明白，不过是老了。老境固有老境的好，多少人修不到老境，但精严神妙的画必是壮丁所为，顶顶稀罕是少年之作，王希孟《千里江山图》，非得十八岁。董其昌却是厉害，九年前澳门有他大展，我去看，几件用力甚工的长卷，处处醒豁，一笔不懈怠，核对资料，竟七十多岁所作——艺术与年龄，可以是个话题。

《巴洛克群像之二》 布面油画　152×101 cm　2014年

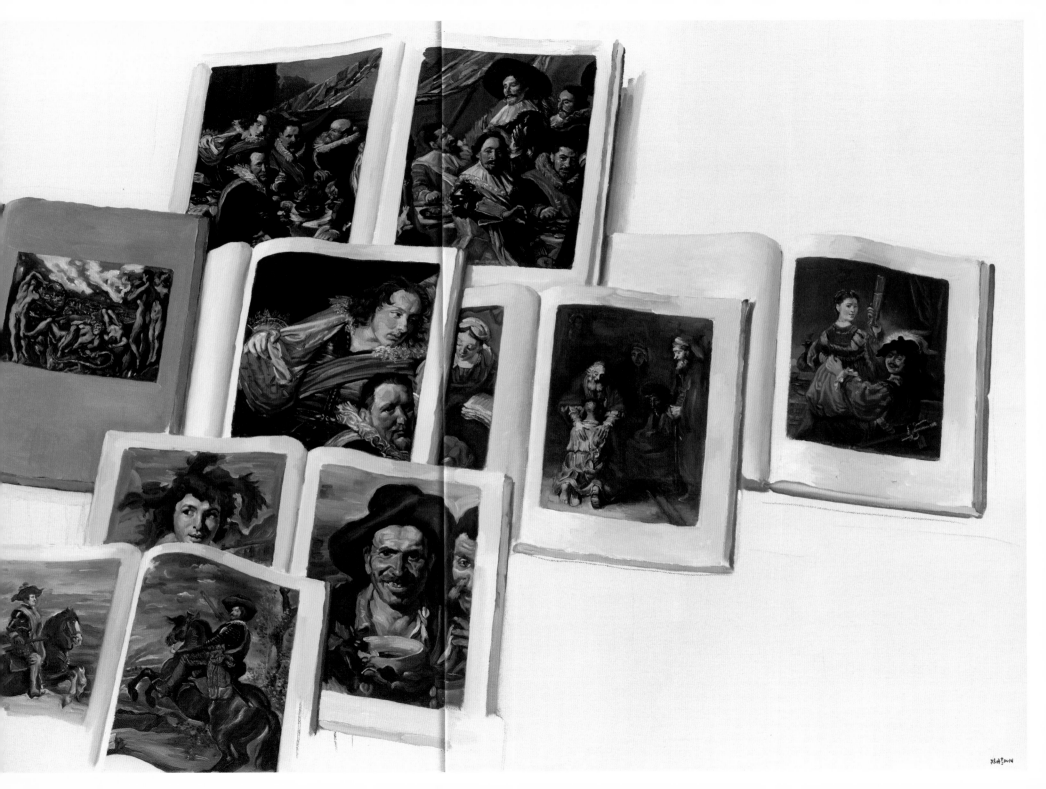

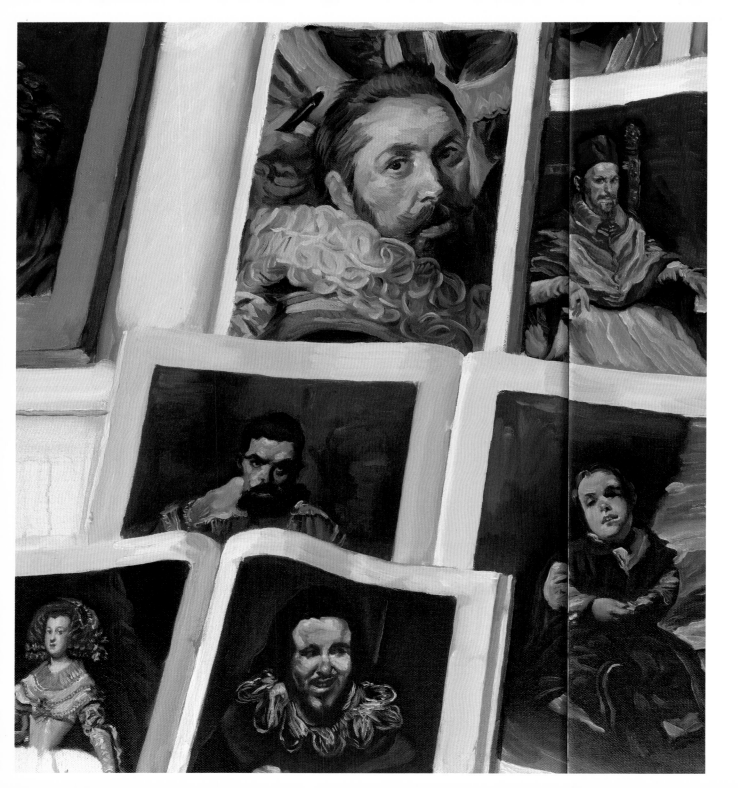

《巴洛克群像之一》局部

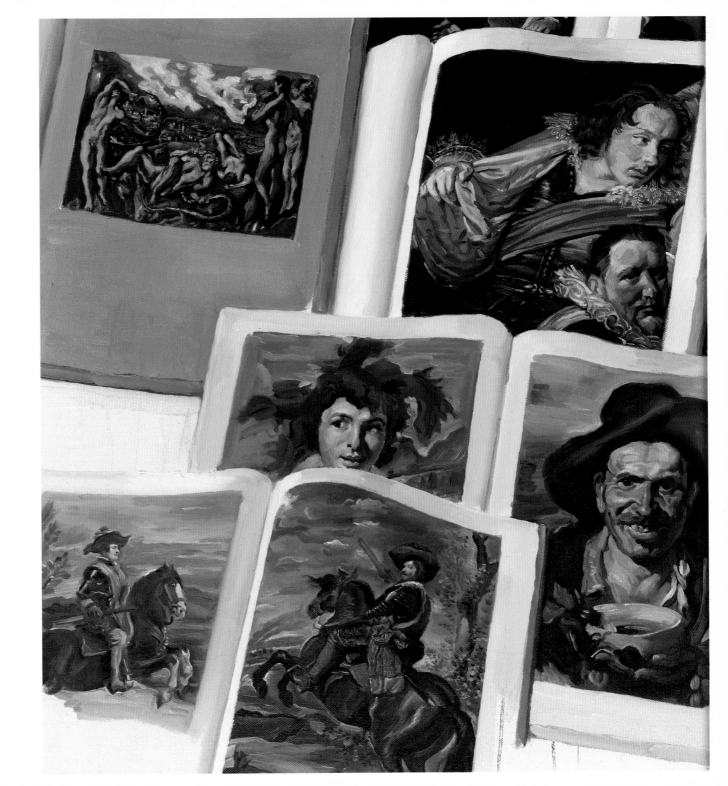

《巴洛克群像之二》局部

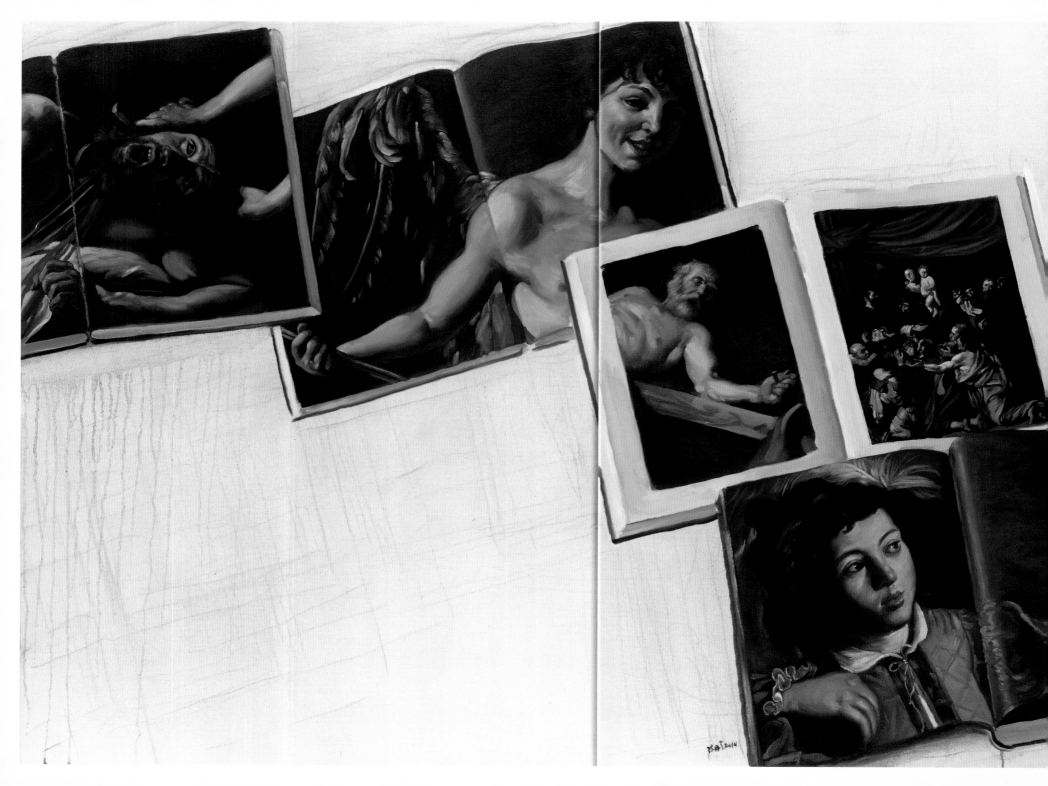

1992年委拉斯开兹大展来纽约，有专室轮番放映大量局部。木心看了对我说："喔哟！他要是看见，吓煞忒来！"说时，木心瞪大眼睛，作惊惧状——古代画家没见过自己的画册，更没见过自己的画变作无数局部。如果我没弄错，六十年代前，画册制作大抵是刊印全画，之后，切割局部，放大局部，渐渐用于各种版面设计。电脑排版不知最早起于何时，记得八九十年代以来，各种局部的切割配置渐成设计美学，新世纪，成泛滥之势。本雅明要是活着，赶紧补写一书，题曰"电脑数码时代的艺术"。这本卡拉瓦乔大画册，即是由局部而"出血"的设计，贯穿全书。

人眼看人、看画、看一切，早就是选择性的，局部的，因而是放大的——唯物论者的训词，即是主观的，唯心的——科技实现了局部观看，卡拉瓦乔们于是被瓦解了，分身了，"吓煞忒了"。什么叫做经典？我的定义，即任一局部经得起切割，经得起放大。王原祁《辋川别业图》手卷顶多三十厘米宽，大都会美术馆截取一隅，放大为两米的高清广告，竖在马路边灯箱里，隔街遥望，虎虎有生气，走近看，"吓煞忒了"。此外如芬奇的袖珍素描，波斯的皇家珍玩，中世纪经书，埃及小牙雕，俱被数十倍放大，而人眼即刻欢迎而适应，以至逐渐视若当然、视若无睹。如今，无数被放大而凝固的局部，正在持续改篡、亵渎、抬举、发现，并刷新全部美术史——有美术史这回事吗？尼采说：一切重新估价。数码科技说：一切重新观看。

《被瓦解的卡拉瓦乔之一》 布面油画 152×101 cm 2014年

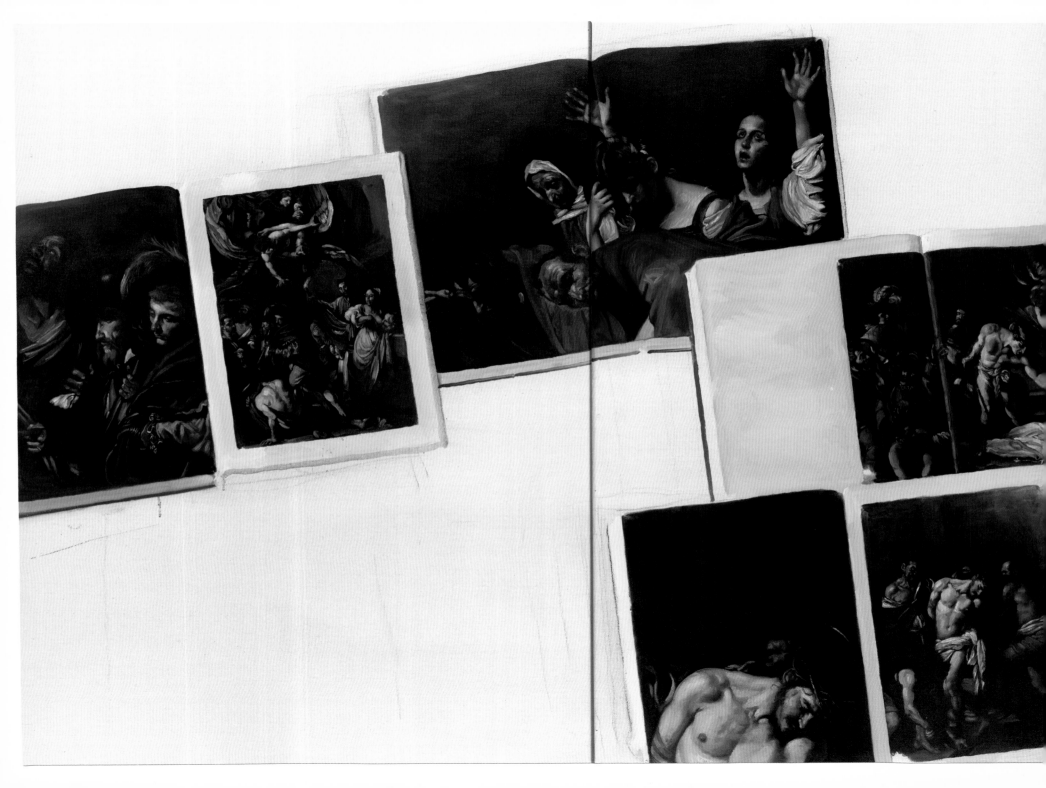

《被瓦解的卡拉瓦乔之二》 布面油画 152×101 cm 2014年

此前的所有画册写生，并置几本书。我手边只一本卡拉瓦乔画册，假装摊开为好几本，是头一次尝试，摆来摆去不舒服，所以前一幅画布上留着许多炭笔的痕迹，这一幅大致沿用此前的局面，炭痕少了。几本画册摊开了看，有对比，有节奏，有"整体感"，一本画册分身为几本，写生时，又得画一册看一册，既烦且难，弄不好，不像写生，而近于电脑排版了。我爱卡拉瓦乔，也爱各种局部，且烦一回吧。除了圣母之死，耶稣被抬下十字架，他的其他群像画故事，我都不知——我喜欢绘画的叙述性，却不关心画中的故事，我喜欢看影视剧，常弄不清情节，我熟读托尔斯泰的长篇，但谁和谁到底怎样，糊里糊涂。我所迷恋的，永是神态与表情——文艺复兴和巴洛克画家，个个是天才导演，是懒得写作的文学家，卡拉瓦乔，尤其是。

中国人永远画个老头站在瀑布前，西洋人喜欢画杀头。中国历史砍了多少脑袋，没一个画出来，直到有了照片，我们这才看见义和团员凝着血污的首级，还是西洋人拍摄的。巴洛克绘画有得是首级，装在金盘子里，由个盛装女子毫无表情地端着，像是端盘点心。意大利十七世纪女画家阿特米西娅（希望我没记错）也画杀头，血喷出来，被杀的那位勇士怎么不挣开呢？西洋人还喜欢画美少年，卡拉瓦乔是同性恋，尤擅此道。我临摹着，发现他对孩子的那张脸，那脸笑意，何其动心而温柔。前几年读他的传记，短短三十来年性命，几番出走、移居、斗殴、逃亡，可他的画沉着渊静，一丝不乱，那裸体男孩的小鸡鸡和背后的大提琴，画得酥软密致，好比女子的绣品。毕加索讨厌他，可是伦勃朗、拉图尔、包括委拉斯开兹，莫不受惠于他——有一天夜里他尾随同行，趁其不备，出剑击，结果上了法庭，法官与证人喝问他，他居然当庭高谈宗教见解，谈他怎样画画。

125

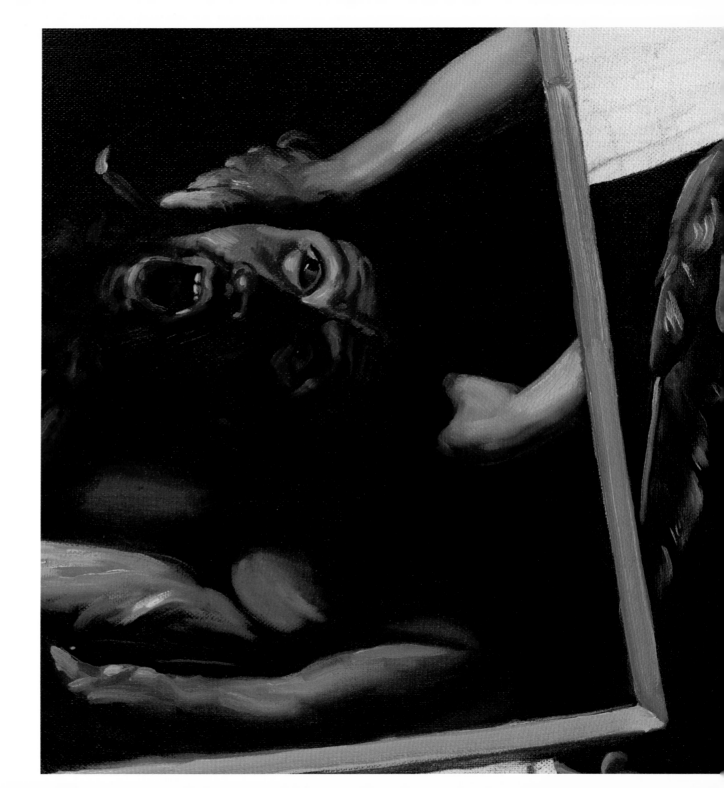

《被瓦解的卡拉瓦乔之一》 局部

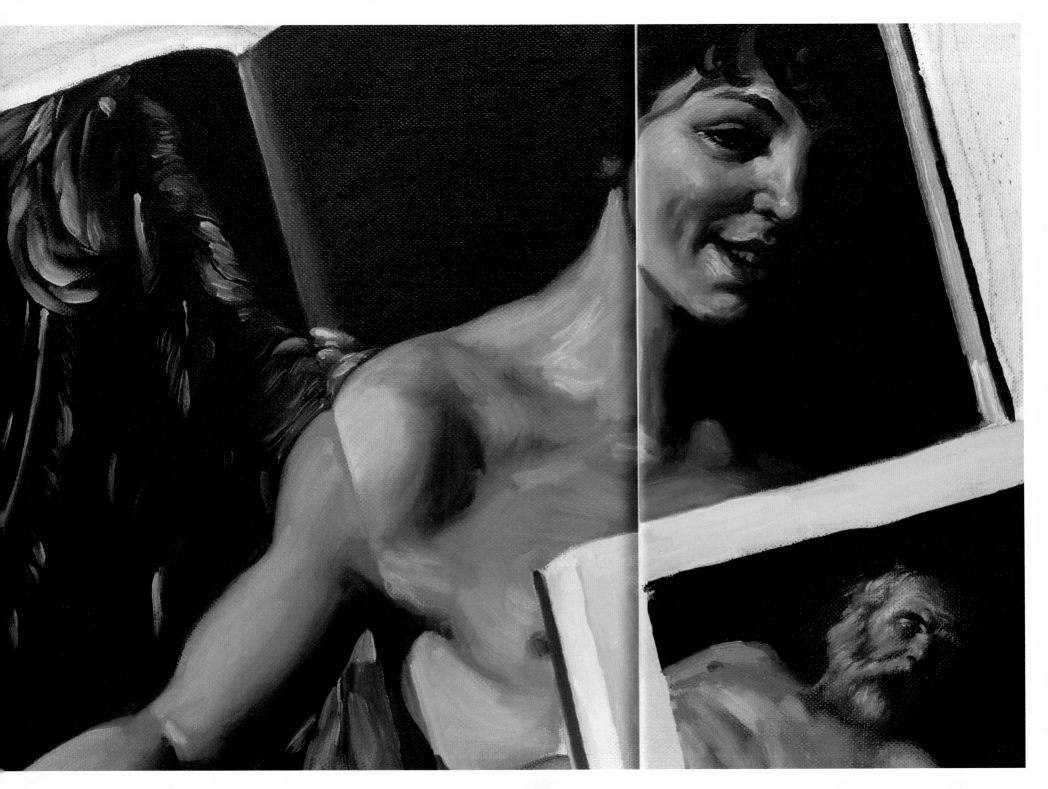

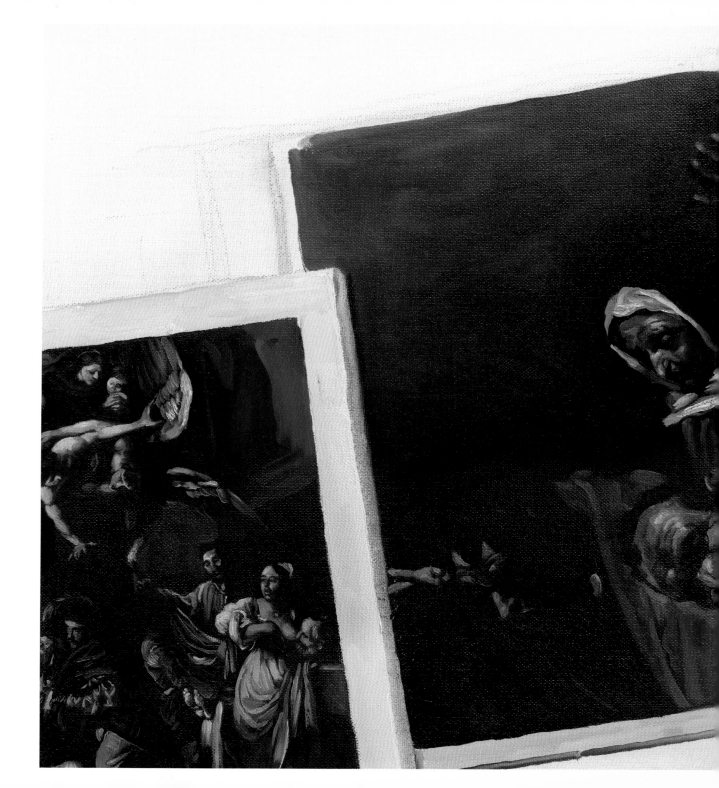

《被瓦解的卡拉瓦乔之二》 局部

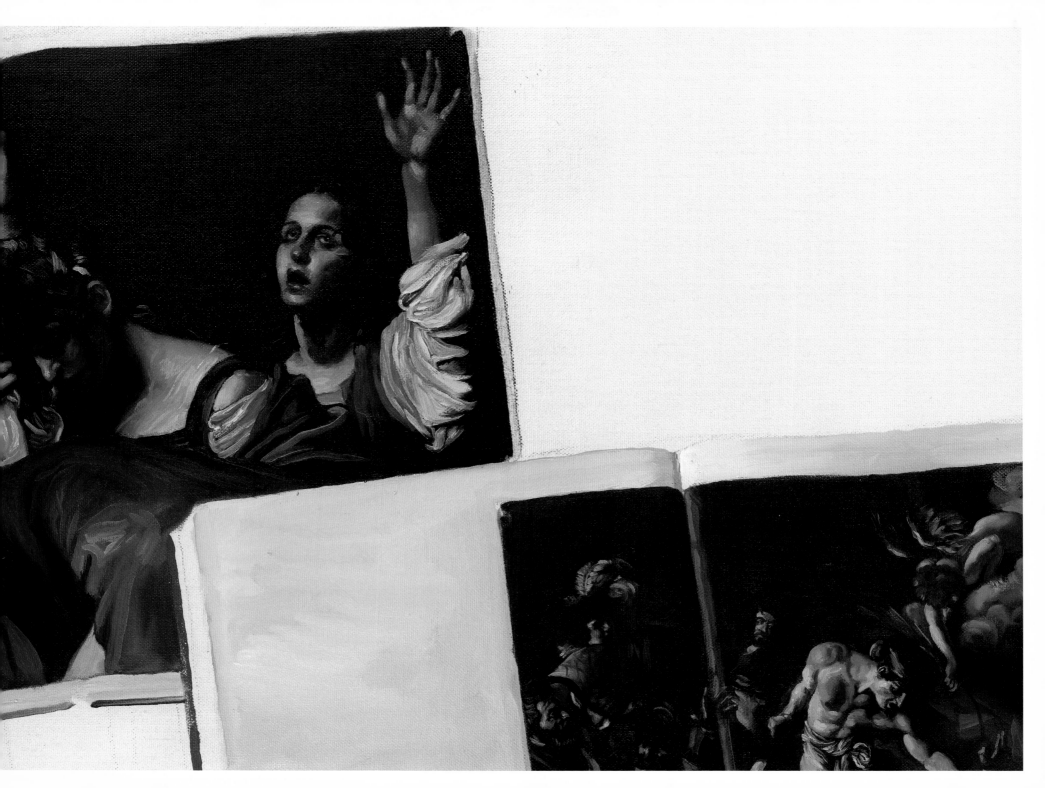

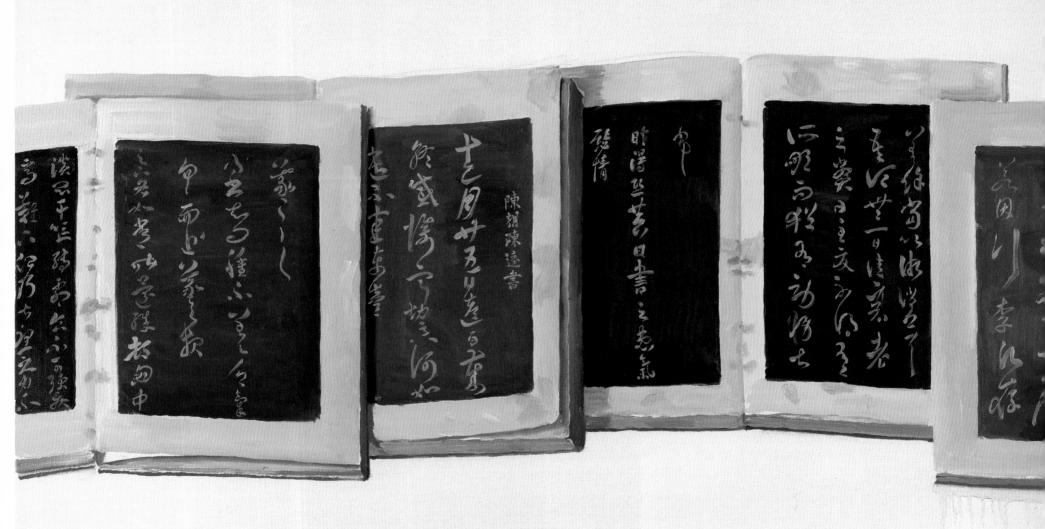

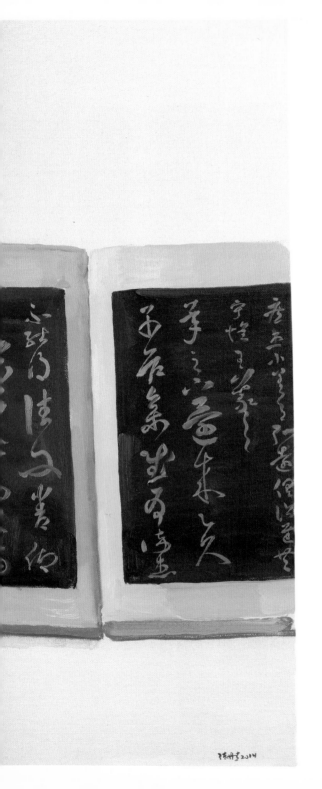

和卡拉瓦乔们玩到九月上旬，看看展期将近，只剩十来天可以画画，得赶紧回中国。这份高仿真全套《淳化阁帖》原件，为纽约一位藏家所有，好像是九十年代作价卖给上博，上博随即制成高仿真版本，老友汪大刚是制作者，赏我一套，欢喜不尽。2010年画过其中一册，今次全部摊开画。填满色块，尚未往上写字时，望之如碑林，也如御林军——我从未见过御林军——如实招供：画册写生，最难画、最费工，是巴洛克系列，最方便的一类，是书帖。这幅画——如果可以叫做一幅画的话——只费一个下午的时辰。

《黑白的阵营》 布面油画 138×92 cm 2014年

131

此画的上端，仍是《淳化阁贴》，下段自左至右：
日本珂罗版浙江册页、日本旧版唐人书帖、台湾故宫版董
其昌书帖、北京八十年代旧版张旭狂草帖、新世纪大陆新
版宋人书帖。中间下端的小册子是《王右军十七帖》，日
本人所制，购于京都书肆，右下角浅绿色封面，是同一
本王右军，被我反了过来——宋人的设计，不必说了。日
本人学唐宋，也不必说了。台北版书帖以好宣纸制作，
八十年代北京版纸质粗劣，但版式仍佳，沿用"文革"前
五十年代作风。我想说什么呢？最嚣张、最难看、最愚蠢
的设计，是新世纪新版：硬装，硬纸，煞有介事，我让它
混进来给我画，就为那幅字，兼以纸面那块历史的焦黄。
近年花钱买了大陆斥巨资制作的大型精装本系列《宋画大
全》、《元画大全》，只为其中收全了世界各地的宋画元
画。两套各十余大本，数百斤重，封裱盒套，绫罗绸缎，
拜电脑之赐，也裁了无数大局部。好事吗？天大的好事，
然以重金糟蹋好事，以斯文之事而有辱斯文。业界以为好
吗？我们暴富了，于是有"重点文化工程"。改为重点文
盲工程吧。请看看祖宗的版本，看看没饭吃的年代制作的
版本，倘若还有点文化，再看看日本鬼子的版本。

《版本的兴衰》 布面油画 228×101 cm 2014年

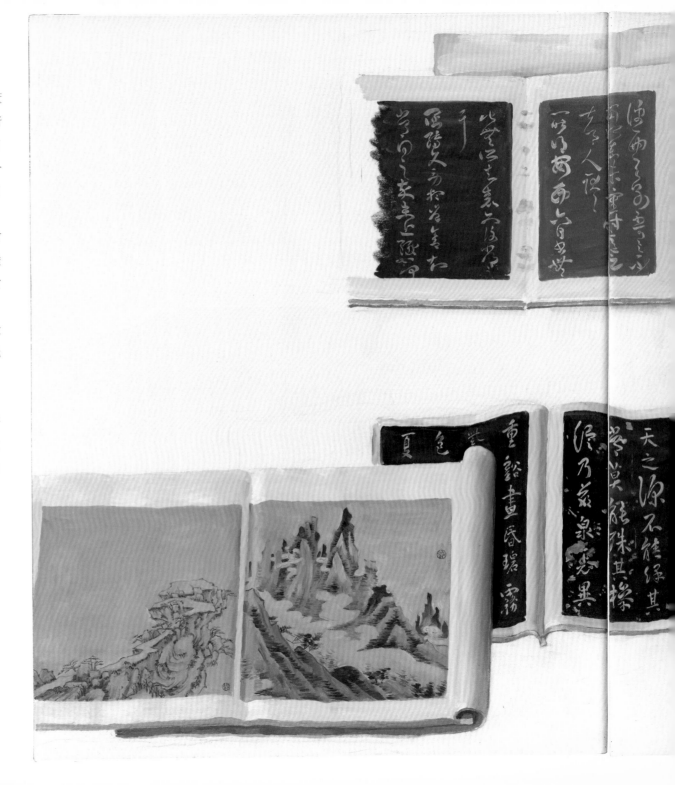

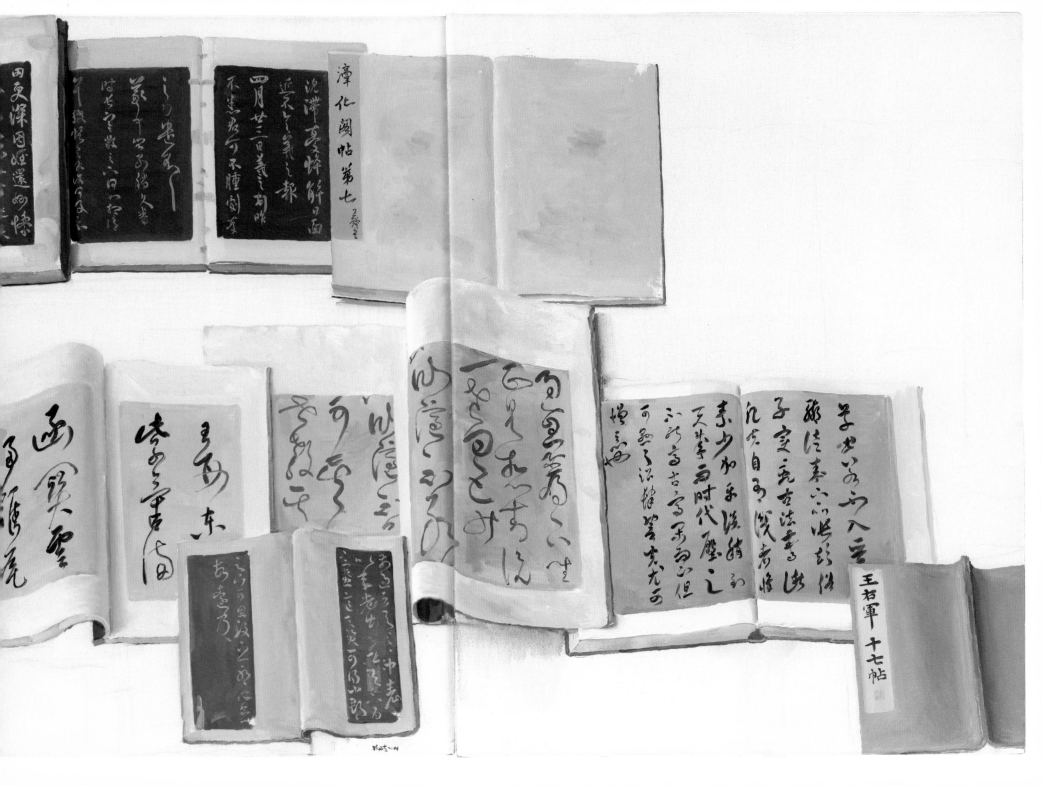

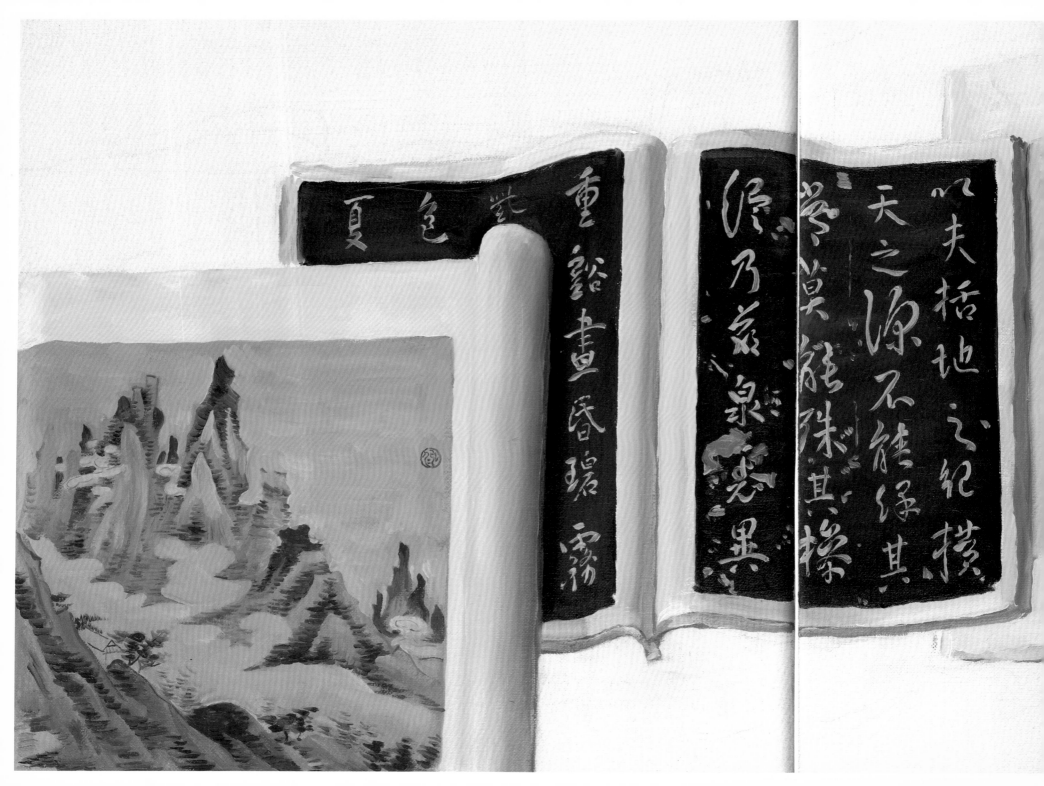

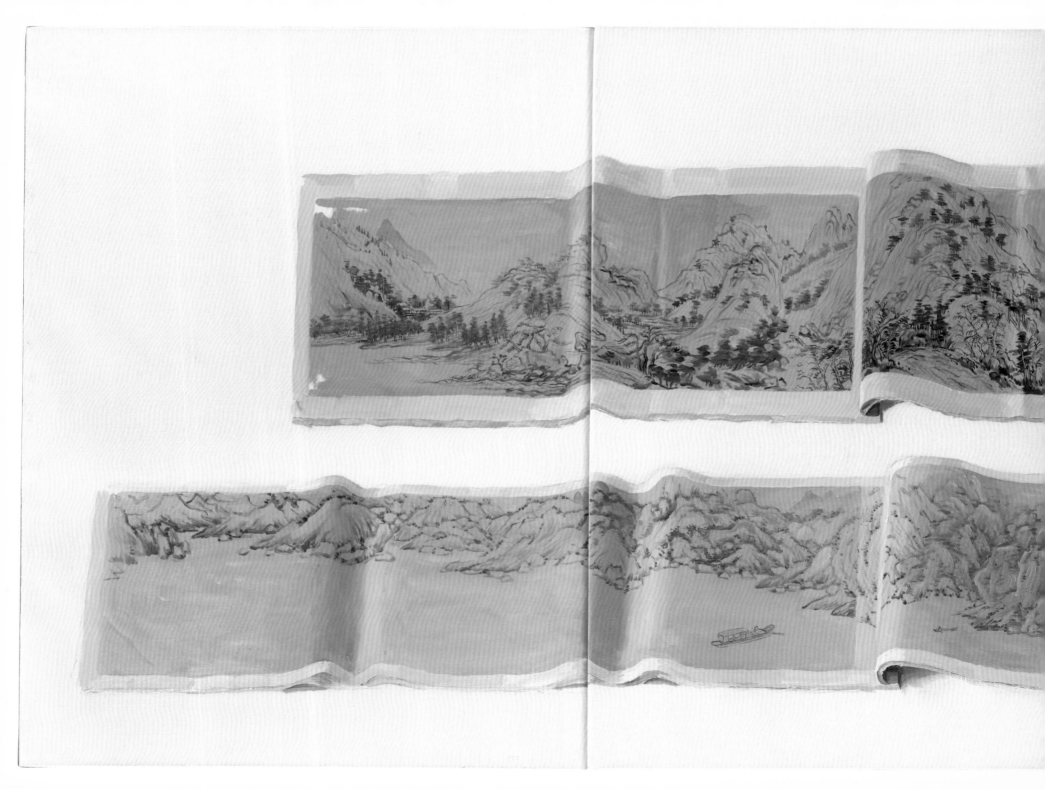

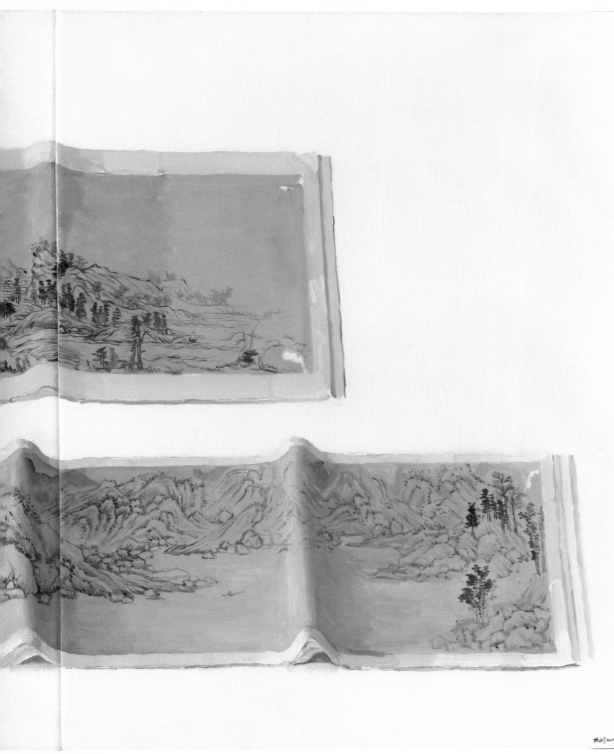

"支那"二字，不舒服。"南画大全"，瞧着也不舒服：迄今提起日本，我们总是不高兴，还在不舒服。《支那南画大全》是套丛书，出版于昭和十五年，即1940年前后，其时倭寇荼毒中原，是中国人艰难屈辱的大记忆。这幅画的题目，不免费思量：黄公望与沈周的画册，好许多，我以他俩大名做题，好几回，自此画及以下几幅，我其实不在画黄公沈公，而是这套画册，取其绵软起皱的书页，取其恭谨追随宋元的长度，取其非常非常"中国"的风格与气度：这风格，这气度，中国遗失了，不认得了，只好从"昭和十五年"旧物中找找，移来我的画布，这幅油画，于是也变得非常"中国"。

《支那南画大全之一》 布面油画　228×101 cm　2014年

我听得所有外行都会说一句内行话："哈哈，陈先生，油画要远看，油画要远看！"对吗？此刻我以为很对。前面的作品我都弄几个局部，放大了，自欺欺人，这几幅，踌躇半天，决定不给局部，为什么呢，因为画得粗疏。倒不为赶时间，而是画了三个月，不由得渐渐放肆，不太计较，也不细抠了——我还嫌画得太工整，太拘谨，画到一半时，比这好看呢——是的。"油画要远看！"油画还得缩小。我将画册辛辛苦苦画成画，现在这些画又变成画册了：哈哈。

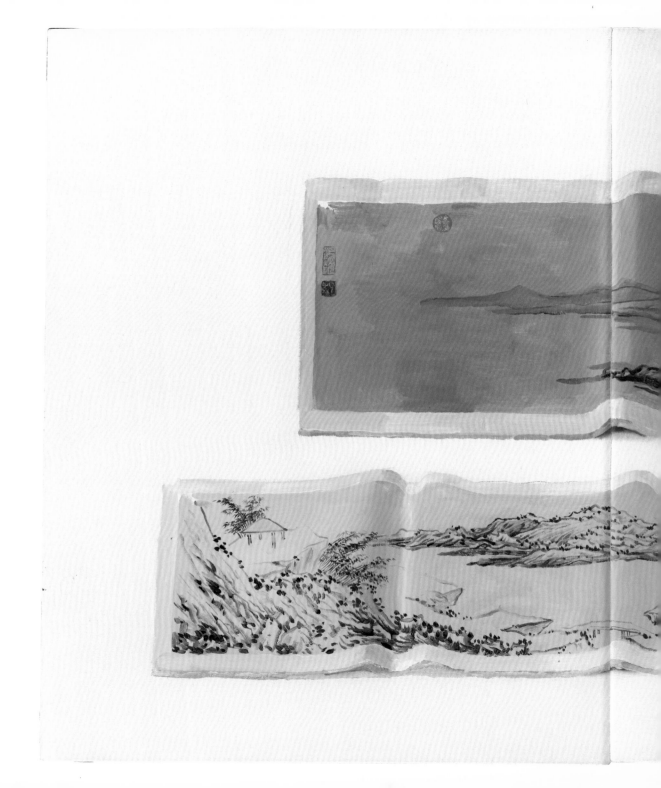

《支那南画大全之二》 布面油画 228×101 cm 2014年

138

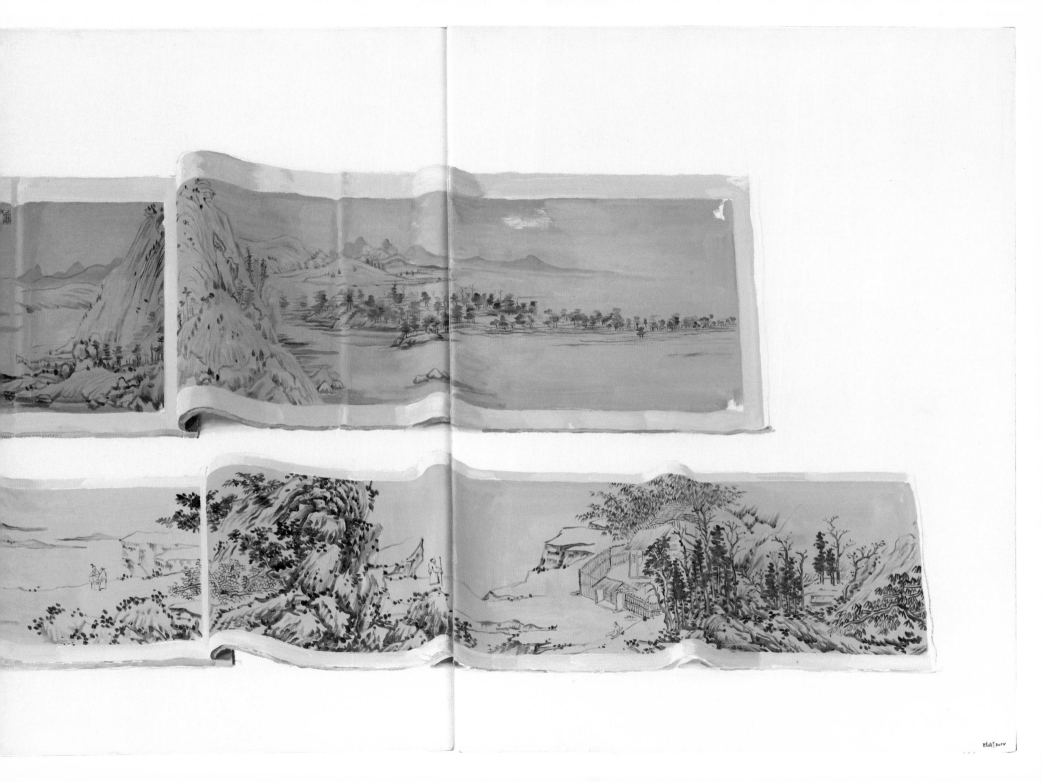

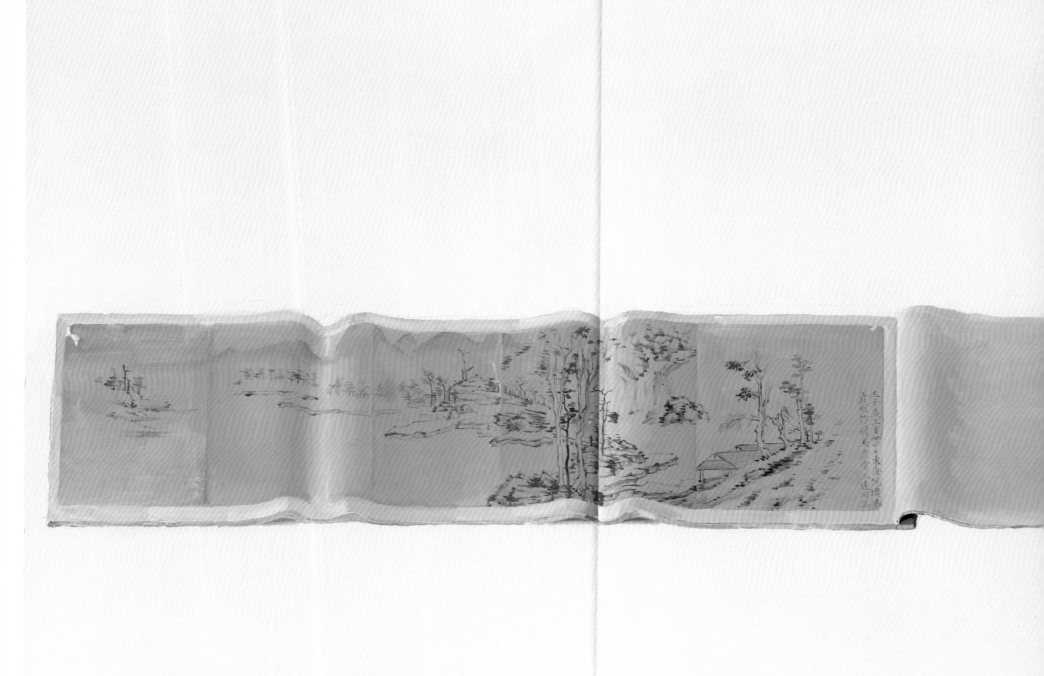

《支那南画大全之三》布面油画 228×101 cm 2014年

《画册与真迹》 布面油画 228×101 cm 2014年

上端，仍是南画大全，沈周这幅从未见过，
"大全"中许多画好的要命，都未见过，不晓得
在哪国。下端，是我头一回写生真迹——董其昌
这幅画，董家各画册也没见过，但真迹目前在我
画室。昔年陈继儒邀董其昌专为他画此手卷，题
签为《董文敏为陈眉公写东佘山图》，卷尾是陈
的手书题跋："此玄宰为余写山中草堂，欲画完
十翻纸，而纸竟矣。姑付装以饴子孙藏之。陈继
儒，戊午重观记。"但愿断句未错，错了，我也
不羞，因早已不配是华夏文化中人。手卷计有四
幅画，四面字，我读了，十余字不识，四首诗，
一知半解。目前所画是其中的两幅半。奇怪，直
接写生真迹，比写生印刷品容易得多。并不因为
历历在目，笔笔"高清"（我也常被数码印制的
"高清度"吓煞），而是忽然看清了早已明白的
事：印刷品果真是假的，是影子，是幻觉——呜
呼！我靠影子和幻觉喂大，又反反复复画影子，
全部当它是真，这回，真迹点醒了我。画完了，
"惚兮恍兮，其中有象"，看看沈周的影子，看
看玄宰的真身，我赶紧把手卷卷起来了。

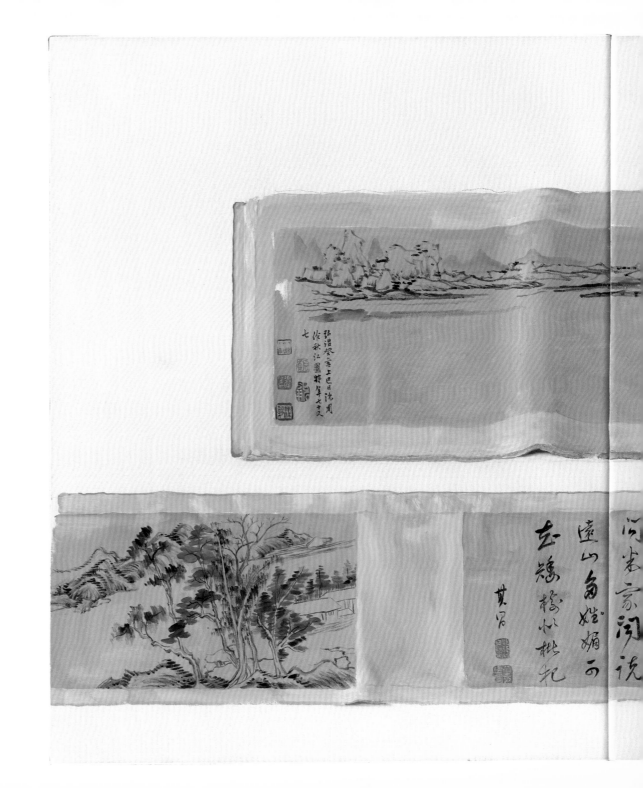

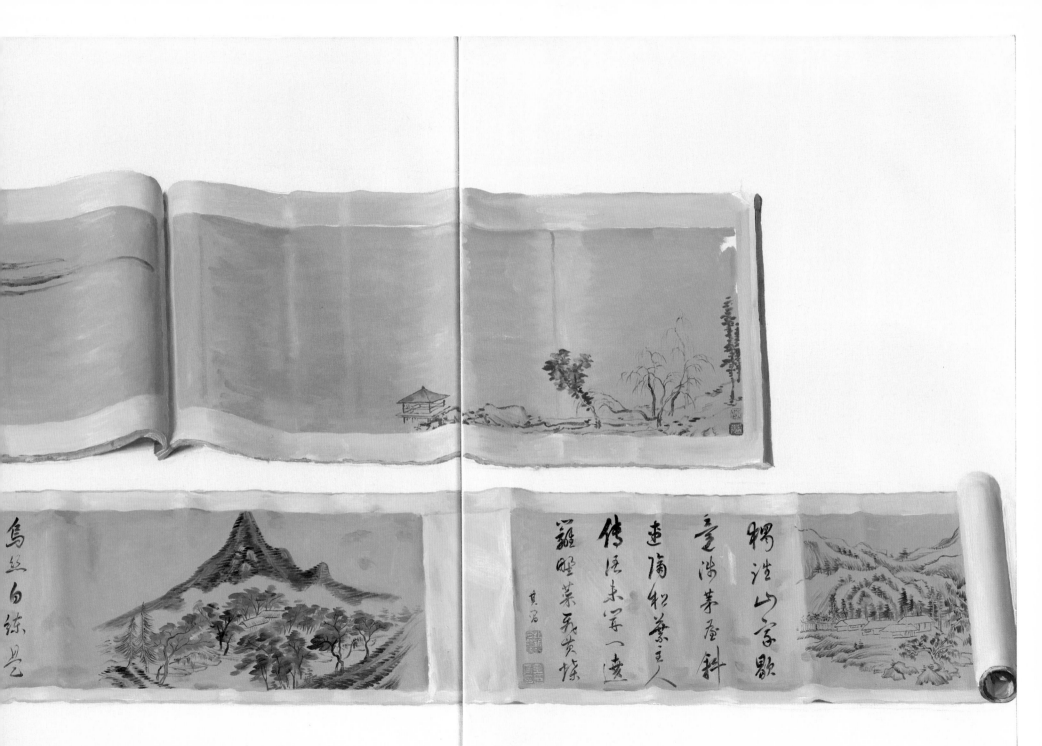

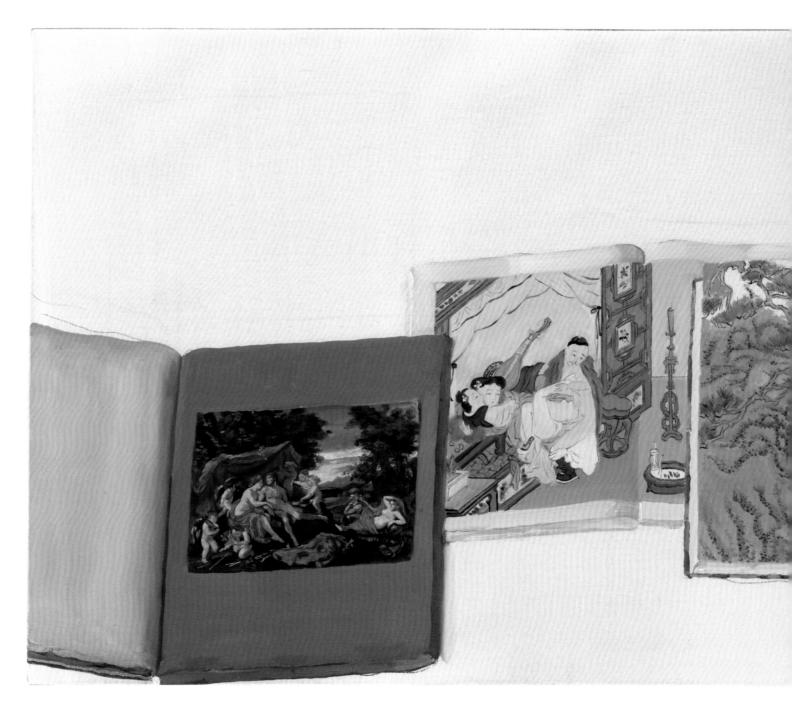

《题未定之一》布面油画　202×76 cm　2014年

144

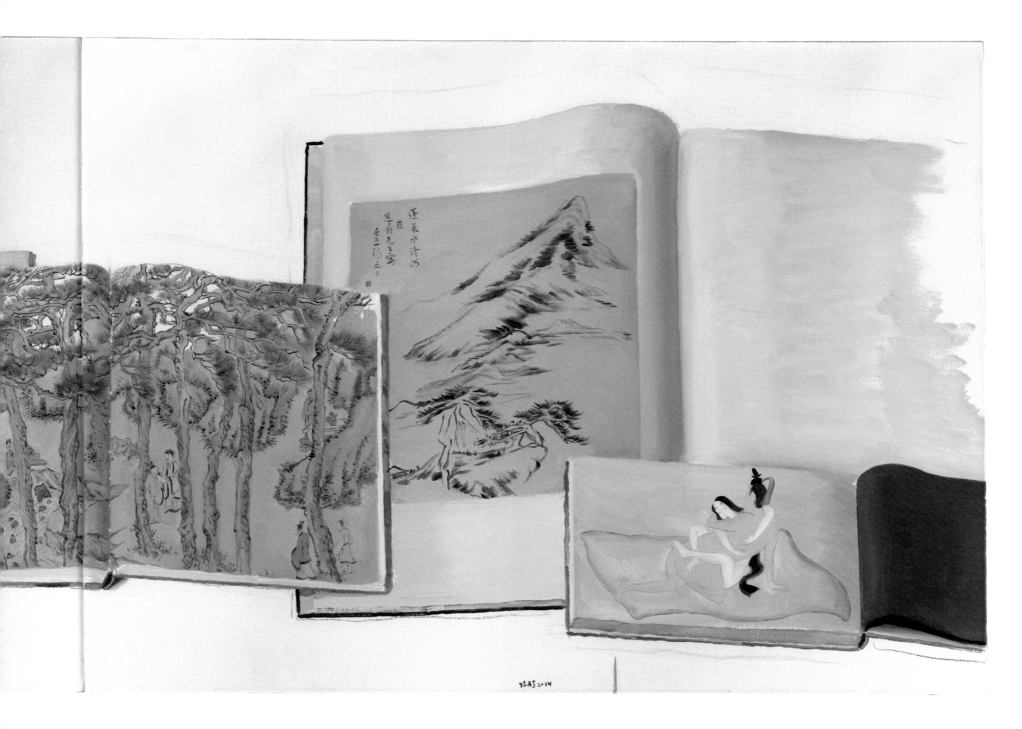

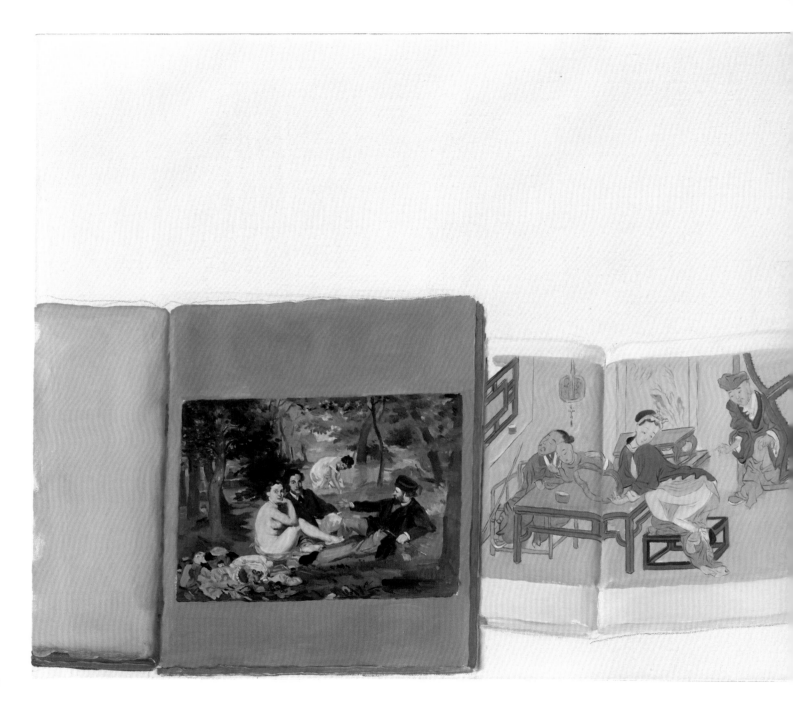

《题未定之二》 布面油画 202×76 cm 2014年

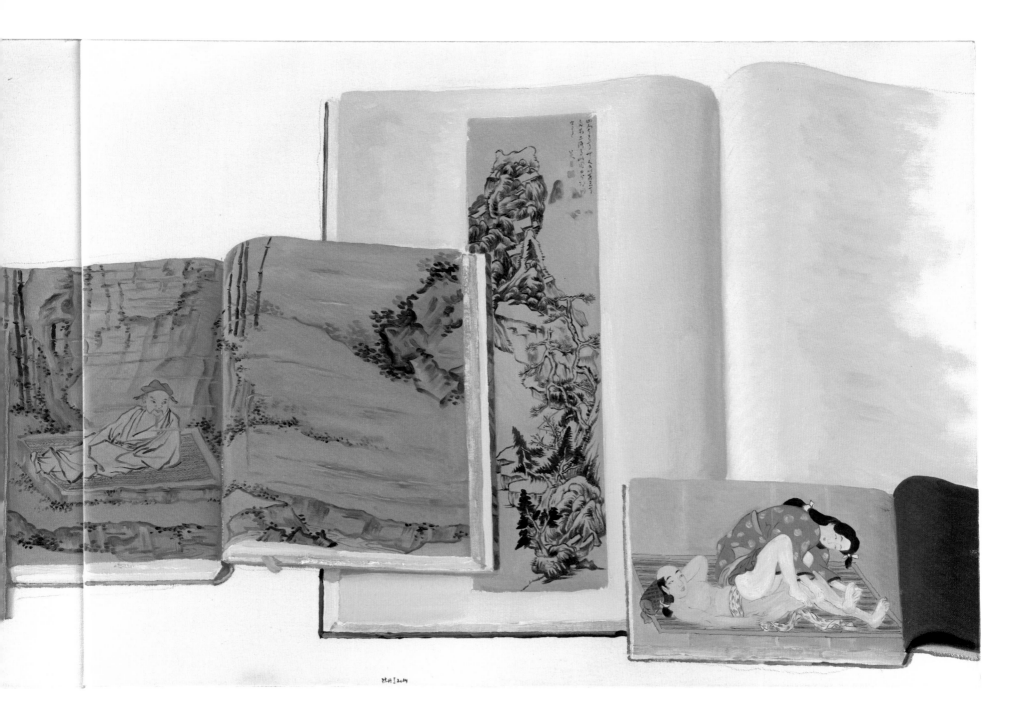

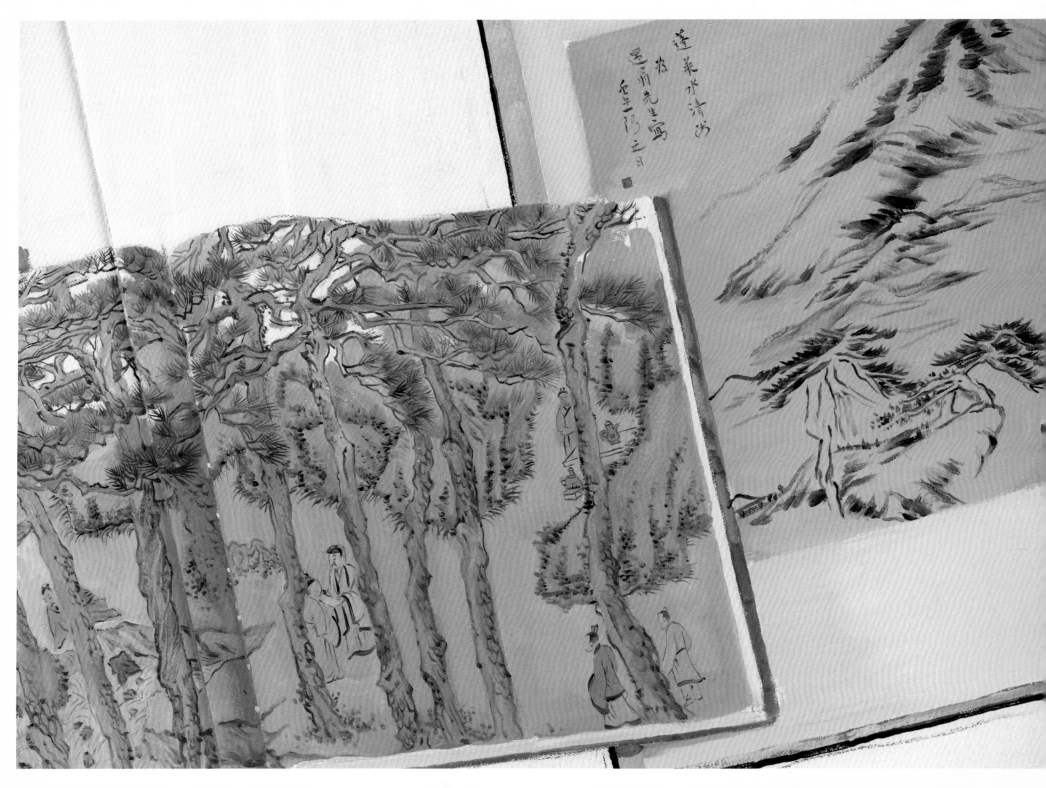

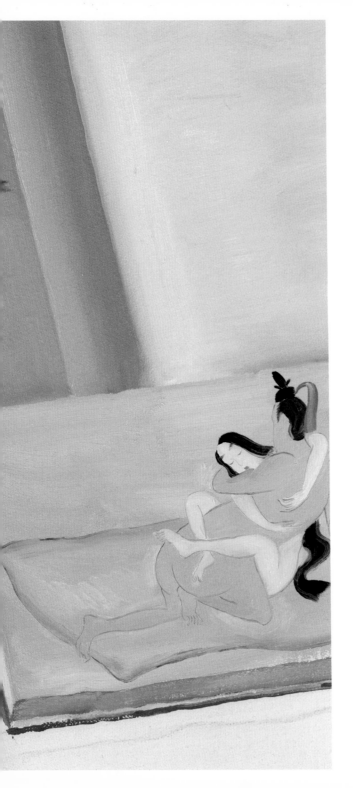

　　洋画画面与中国画画面并置，既危险，又廉价，弄不好便如三流插图，九流广告，但我还是试了一试，画了一对。连续画南画大全，雅是雅了，太素，换点荤腥。我的并置并无事先想好的局，只是拿着画册翻，这本摆过去看看，那本凑过去瞧瞧。绘画一律"裸体"，图式、色调、版面、内容、含义、所指、能指……一目了然，瞬间我就决定：不行，拿开，放弃。反倒似可似不可者，颇费思量，这时，所谓"主观想象"悄悄蹭上来，细究，简直是淫念：譬如文徵明那几位散布林中的老头子们，再雅不过，泉边玩够了，夜里回家干嘛呢？现成：春宫画册中正有老汉驭二女的图景。据说韩愈那般正人君子，也出入跟着俩贴身侍女，今语可解"小蜜"。谁说是作风问题呢，那是中国文化呀！那是人情之常。再譬如，我们自豪的山林文化，欧洲人也有的，他们老喜欢弄一群脱光的男女，扔在林泉边，东倒西歪，不晓得在做什么。日本人的春宫有妖气，我不喜，但被吸引，偶或一二，构局极佳，比中国人画得有激情，因而见真气，中国春宫是好在视房事如家事，画出来，自有家常气——以上，都是自己乱想，临时胡说，待画成画，观者自有观者的解读。我问苏博陈馆长：可以展吗？陈馆长早年主攻考古，相貌活脱宋朝人，略一迟疑，认真地说："没什么嘛，我看可以。"

《题未定之一》局部

这件春官图，早想画了。虽说所见有限，我再没见过这般动人而可喜的春画，好在哪里呢？好在作者深刻理解并实践了《延安文艺座谈会上的讲话》——源于生活，高于生活！要论生动，远胜《三言两拍》与《肉蒲团》的任一节描述。那睡着的汉子是她丈夫吗？孩子不爱午睡，睁着眼玩，该是她的儿。开帘闯来的莽汉，其貌如粗人，穿戴似差人，瞧那急样，裤子先已脱下来。女子的姿态过于夸张，然而狠对，显然候到这一刻，好不难熬，于是裤子不脱自褪。看古画，顶要紧是同情：迟至十九世纪中叶，西人才刚发明内衣裹裤，之后各国跟进，此前数百千年的老祖宗，无论贵贱，我们得想象全没穿内裤。初访拉萨那年，街头牧女撑开裙摆蹲下来，就地方便，热尿横流，同时在聊天，迹近伊甸园。我感动于这幅春画者，不是色，不是情——潘金莲、西门庆，早成白骨，此画的作者，不知名姓，惟画中是明清时代闾巷人家的下午，下午时分的闾巷人家。

《题未定之二》局部

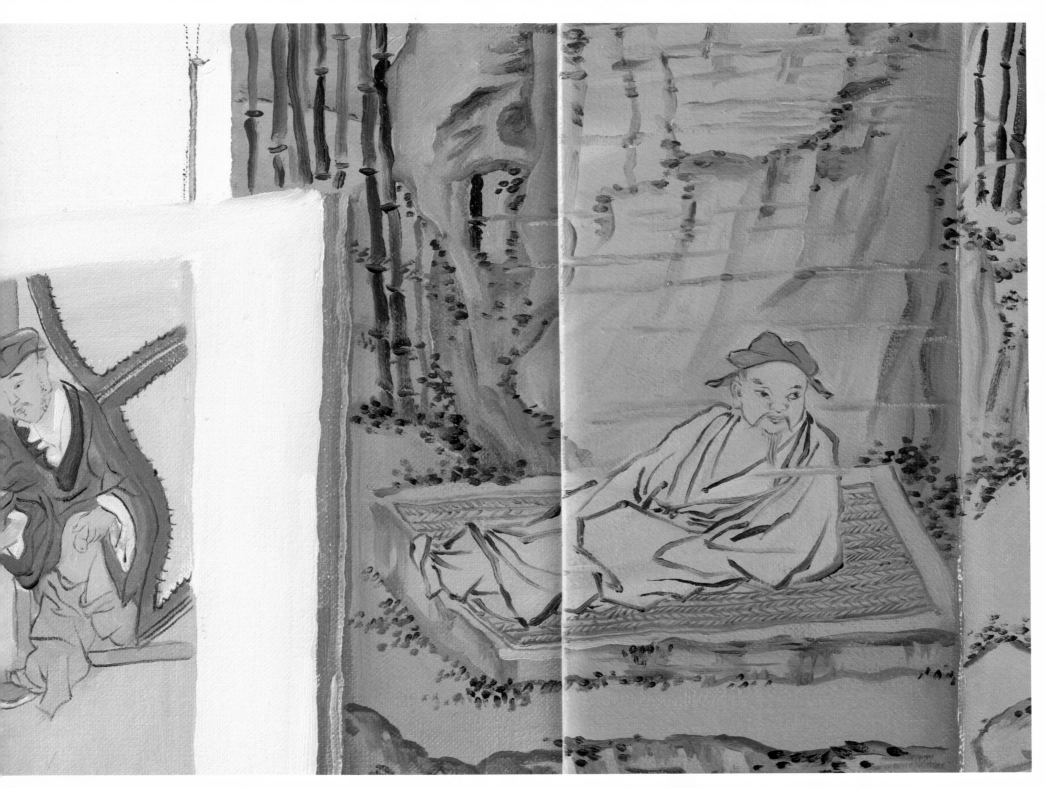

我将画册画成画，现在，这些画又变成画册。